中央美术学院规划教材

思维与设计（第2版）

Thought and Design

周至禹 编著

北京大学出版社
PEKING UNIVERSITY PRESS

图书在版编目（CIP）数据

思维与设计 / 周至禹编著 . —2 版 . —北京：北京大学出版社，2016.8
（中央美术学院规划教材）
ISBN 978-7-301-27169-8

Ⅰ.①思… Ⅱ.①周… Ⅲ.①艺术—设计—高等学校—教材 Ⅳ.①J06

中国版本图书馆CIP数据核字（2016）第120779号

书　　　名	思维与设计（第2版） SIWEI YU SHEJI
著作责任者	周至禹　编著
责任编辑	赵　维
标准书号	ISBN 978-7-301-27169-8
出版发行	北京大学出版社
地　　　址	北京市海淀区成府路205号　100871
网　　　址	http://www.pup.cn　　新浪微博：@北京大学出版社
电子信箱	pkuwsz@126.com
电　　　话	邮购部 62752015　发行部 62750672　编辑部 62752022
印刷者	北京中科印刷有限公司
经销者	新华书店
	720毫米×1020毫米　16开本　15.5印张　268千字 2007年11月第1版　2016年8月第2版　2024年2月第6次印刷
定　　　价	85.00元

未经许可，不得以任何方式复制或抄袭本书之部分或全部内容。
版权所有，侵权必究
举报电话：010-62752024　电子信箱：fd@pup.pku.edu.cn
图书如有印装质量问题，请与出版部联系，电话：010-62756370

中央美术学院规划教材 编审委员会

---- 编审委员会

主　任　潘公凯

副主任　谭　平

编　委（按姓氏笔画排序）

丁一林　尹吉男　王　敏　田黎明
吕品昌　吕品晶　吕胜中　许　平
苏新平　高天雄　诸　迪　曹　力
隋建国　谭　平　潘公凯　戴士和

---- 工作小组

组　长　许　平

副组长　杨建华

组　员　蒋桂婕　梁丽莎　田婷婷

第二章 从艺术的角度看设计思维 39

一 感官盛宴 39
二 精神理念 41
三 视觉形式 42
四 抽象移情 44
五 美在何处 46
六 美丑相异 48
七 东西相较 51
八 相似与融合 53
九 区别与联系 56
十 形象思维与逻辑思维 59
十一 理性思维与感性思维 62

第五章 从语言学的角度看设计思维 99

一 上下文关系 99
二 元素与规则 101
三 语言三要素 106
四 转义与丢失 108
五 概念的推移 111
六 符号的意义 112
七 字词与语言 114
八 所指与能指 116
九 总体论认识 122

第六章 从图像学的角度看设计思维 125

一 图像化表达 125
二 阐释与误读 127
三 图像与文本 129
四 图像与背景 131
五 现象学：形象本身在说话 134

目录

总序 I

前言：设计的思维与思维的设计 1

第一章 从哲学的角度看设计思维 5

一 我思想，我怀疑 5
二 我感觉，我存在：世界是我的表象 10
三 思想就是力量，知识就是食粮 12
四 阿奎那的外部感觉与内部感觉 14
五 洛克的外部经验与内部经验 16
六 西蒙的内部环境与外部环境 18
七 思维的要素：感觉 20
八 思维的要素：感受 21
九 思维的要素：通感 24
十 思维的要素：得意 26
十一 理性的思维形式：知觉 28
十二 非理性的思维形式：直觉 32
十三 非理性的思维形式：顿悟 34

第三章 从科学的角度看设计思维 67

一 科学与艺术思维：通情达理 67
二 科学与设计思维 69
三 设计思维的科技特征：技术美学 71
四 艺术与科学的桥梁 73

第四章 从社会学的角度看设计思维 75

一 作为一种社会性思维 75
二 设计师是一个社会角色 77
三 设计思维体现共同价值观 79
四 设计思维的过度与泛滥 86
五 弘扬传统文化 88
六 介入时尚与流行 92
七 诗意地生活 95

第九章 从创意的角度看设计思维 187

一 设计的形象思维 187

二 联想 190

三 想象与夸张 193

四 象形与拟人 201

五 意象与象征 204

第十章 设计思维的多种模式 207

一 逆向与顺向 207

二 发散与聚集 209

三 转换与移位 211

四 跳跃性和线性 213

五 创新 215

第十一章 从设计门类看设计思维 220

一 产品设计 221

二 视觉传达设计 223

三 建筑与环境设计 229

参考文献 233

后记：写作为思维的流动 234

第2版后记：设计思维与『大设计』的概念 235

第七章 从心理学的角度看设计思维 139

一 生理与心理的关系 139
二 通感的矛盾与协调 141
三 心理距离与物理距离 144
四 思维心理学：直觉 147
五 直觉的开发：陌生化与悬置 151
六 思维心理学：顿悟与灵感 154
七 角色的置换 157
八 创造性人格 160
九 惯性思维与思维定式 163

第八章 从逻辑学的角度看设计思维 167

一 批判性思维：从发现问题开始 168
二 追问与质疑 170
三 标的性问题 173
四 分析与综合 174
五 归纳与演绎 176
六 知识与经验 178
七 引用与样式 180
八 思维的发展过程 182

总序

教材建设是高等艺术教育最重要的学术内容之一。

教材作为教学过程中传授课程内容、掌握知识要领的文本依据，具有延续经验传统和重构知识体系的双重使命。艺术教育的基本规律决定了它具有结构开放、风格差异、强调直观、类型多样等多种特性，是一种严肃而艰难的专业建设。尽管如此，规划和编撰一套高起点、高标准、高质量的专业教材，仍然是中央美术学院长期以来始终不渝的工作目标。

我国的美术教育正在经历一场深刻的变化。传统的现实主义造型艺术教育正在逐渐向覆盖美术、设计、建筑、新媒体等多学科的综合型"大美术"教育转换；原来学院相对封闭、单一的学术环境正在转变为开放、多元、国际化的学术平台；一段时间内以对西方文化引进、吸收和消化为主的文化建设也在转变为具有明显主体意识特征的积极的文化建设。在这样的转变中，中央美术学院原有的教学经验与传统经受了考验和变革，原有的学科体系有了更全面、更理性的发展，原有的教学用书已不能适应新的教学需要，及时地总结和编撰新的规划教材，已成为当务之急。

中央美术学院作为中国美术教育最高学府，建校以来始终坚持积极应对社会发展与文化建设需要、创建新中国最高成就的美术教育事业的办学方针，坚持高标准、高质量的人才培养目标。本次教材编写，在原有教学传统的基础上，吸收了最新的教学改革成果，力求反映新的时代条件下人才培养

的目标与要求，反映"大美术"教育的学科系统性、发展性。根据美术院校教学用书类型多样、层次丰富和风格差异的特征，本套教材分为理论类、技术类与（工作室）教学法三个系列。理论类教材主要汇集美院各院系开设的概论、艺术史与专业史、创作理论与方法等基础理论课程的教学内容；技法类教材主要汇集各专业的基础技法与创作技能训练内容；（工作室）教学法则以各专业工作室为单元，总结不同专业、不同艺术风格的工作室教学体系与创作方法，集中体现美院工作室教学体系下的优良教学传统与改革探索。

这套规划教材计划近百种，将在今后五年内陆续完成。但是，在任何情况下，我们都不应忘记，教材的完成只是一种过程的记录，它只意味着一种改革与尝试的开始而不是终结。当代教育家怀特海（Alfred North Whitehead）曾说："教育只有一种教材，那就是生活的一切方面。"（《现代西方资产阶级教育思想流派论著选》，人民教育出版社1980年版，第116页）关联着社会发展和改革实践的艺术生活永远是最生动、有效的教材，追求这种实践的持续和完美，才是我们真正长久的教材建设目标。

中央美术学院院长、教授

2007年5月

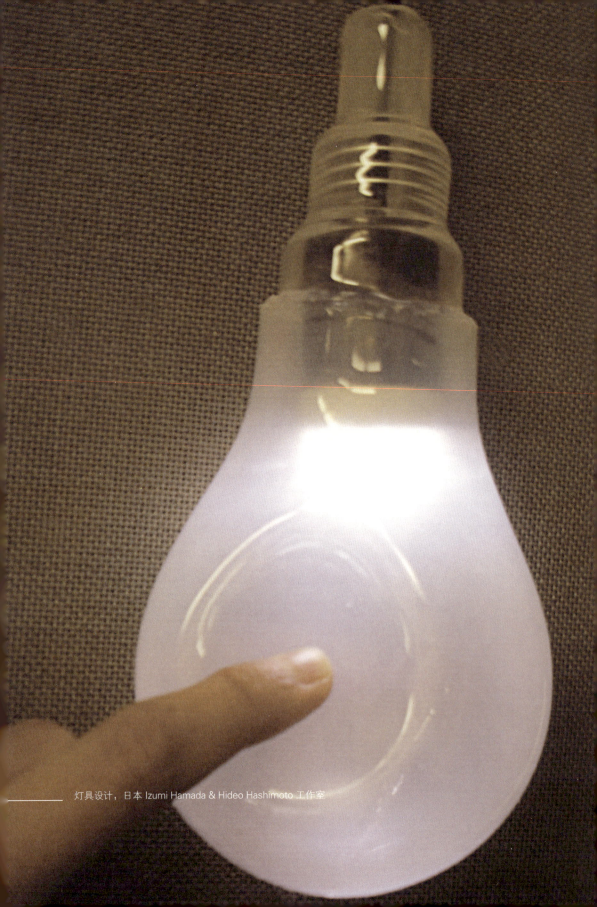

灯具设计,日本 Izumi Hamada & Hideo Hashimoto 工作室

前言：设计的思维与思维的设计

希腊神话中的人面狮身怪物斯芬克斯曾猜过一个著名的谜语："什么动物早上用四条腿，中午用两条腿，晚上用三条腿走路？"聪明的伊底帕斯回答说，那动物就是人，因为人在婴儿时用四肢爬行，成年时用两腿走路，晚年时则拄着拐杖。这个谜语不仅说的是人，也是人类的整个发展历程。人的成长正是一个从愚昧到文明，从自然本能到有成熟意识的过程。思维在人类的成长过程中扮演了一个重要的角色，是人类认识客观现实世界、构想未来理想世界，以及应对自身与外界关系的意识行为。思维是人脑对客观事物本质属性与规律的概括和间接的反映。人类的认知能力远远超过动物的认知能力，其在长期的发展过程中形成了多样化的思维方式，最终人类拥有了引以为豪的智慧。

语言是人类的另一大发明，成为思想的有力工具。思维对客观事物的反映，总是借助语言来进行的。语言是思维的外衣，没有语言就没有思维，正如我现在用电脑打下来的这一行字，便是我头脑中借助语言形成的思想。思维是一种人类所特有的心理活动，而活跃开放的思维标志着人的成熟。

相对来说，思维主要处于心理范畴，是感觉、知觉、记忆、思想、情绪、意志等一系列心理过程中的心理活动，种类繁多。譬如从表述的角度讲，有形象思维、技术思维、逻辑思维；从认识的角度说，有抽象思维、形象思维、知觉思维、灵感思维；从哲学的角度讲，有具体思维、抽象思维。此外，还有单一性思维与系统性思维、顺向性思维与逆向性思维、聚合性思维与发散性思维，等等。目前，我们研究思维的学科主要有三：哲学——从理论上研究思维；心理学——从心理上研究思维；逻辑学——从形式上研究思维。

家具设计，日本 Nahoko Koyama & Alex Garnett 工作室

设计教育体系应更加注重对设计创新方法和思想的运用，从宏观、整体和系统的角度去认识设计和进行创造，进行多种思维训练，使得每一种训练手段都能充分调动想象力，每一种思维方法都能创造独特的思路。

设计的合理性来自对设计对象从内容到形式的一系列推导和探究，其包含了孕育、准备、确定和验证的思维过程。而落实在设计的造型阶段时，则也需要各种艺术思维的介入，包括直觉、灵感、意象的产生以及想象力的催发。单一的思维模式难以应对复杂的设计现象，综合的思维才能满足各种设计要求。在这种条件下，人类基于自己的生活实践，不断丰富着设计的思维方式，而其又不断融合其他思维方式的优长，形成了随着当今社会而发展的、富于自觉意识的设计思维方法，设计思维的影响之大前所未有。

这种融合决定了设计思维的开放性，最终落实到人，便是充满思维活力的设计师，他们富有思想魅力，并有灵敏的判断力和决策力；具体到特指的设计专业，还必须有鲜明的艺术视觉思维。这是因为在当下，设计成为艺术与技术结合的创造领域，以工具理性为典型思维方式的设计也越来越追求诗意和不可预料的审美价值，融合性的思维方式成为当代设计师必备的能力。本书的意图就是从各个不同侧面介入对设计思维的分析，力求让设计的思维扩展、辐射，而这也是对思维所进行的一番设计。

迷宫设计（局部），法兰索瓦和卢克·文森特

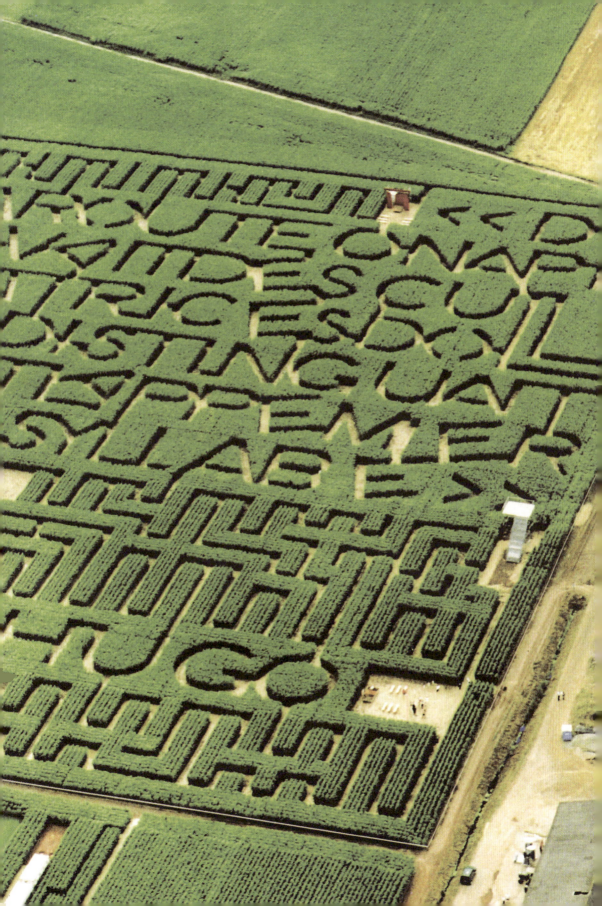

平面设计，艺术总监：乔·罗顿；设计：格莱戈·摩根；绘图：琳达·海尔顿

第一章 从哲学的角度看设计思维

一 我思想,我怀疑

如果说哲学的任务是认识世界,从而可以改造世界,那么对于设计师而言,设计就是认识世界,对周围世界进行必要的分析和观察,以源源不断的设计物改造世界,让人更好地适应世界。人们通过哲学在认识世界的同时也在认识人类本身。毫无疑义,一切设计物品都与人类相关,服务于人类自身。

法国哲学家笛卡尔(René Descartes,1596—1650)提出了一个著名的命题"我思,故我在",其基础是怀疑一切。他在《哲学原理》中说道:"看来我们只有一种办法可以摆脱这些成见,就是在一生中有么一次把我们稍微感到可疑的东西都来怀疑一次。"这里面凸现了两个要点:一是尽可能对一切加以怀疑,二是并非绝对的怀疑主义。对于笛卡尔来说,怀疑只是一种手段,是一种确定思维的工具。我们也应当如此。

但是感到可疑并不一定能够彻底地排除成见,同时,不感到可疑的就一定是真理吗?

例如古希腊哲学家普罗泰戈拉(Protagoras,前490或480—前420或410)、高尔吉亚(Gorgias,前483—前375)等便对一切都加以怀疑,认为一切都是不确定的。最后,就连"对一切都可以加以怀疑"也成为被怀疑的命题。命题一旦进入否定之否定的怪圈中,便无法成立。

人们的感觉当然也是大可怀疑的,只是应考虑怀疑的目的是什么。若要追究感觉的现实对象的真实,那么感觉绝对会犯错误。我们知道,人会出现幻觉,不仅会幻视也会幻听,甚至认为某种虚无的感觉或事情真实存在着。我就相信自己曾经于某年某月到过高更曾经去过的塔西提岛,现在我知道这是我积年向往造成的结果。又例如,我们在欣赏电影时,

会为电影的情节、人物流泪或者欢笑。我们把虚拟作为真实来感受,来感动。

知觉同样可以被质疑,有时知觉形成的概念也有时空的局限,因此一切现行的道德常识和规范习俗都是可以被质疑的。

一切都可怀疑,但是"我思,故我在"却是十分地牢靠,是没有办法加以怀疑的。也就是说,我们质疑一切可怀疑的对象,可是质疑本身——思维是不可以被质疑的。因为一切的否认也都是在"认",这个"认"就是思维,也就是不能否认思维的存在与活动。怀疑是思维的结果,也是思维的开始。

"我思,故我在","我在,故我思",前者强调的是"我"的思想,通过"我"的思想来证明我的存在,是主动的存在;而后者则强调的是"我"存在的客观现实,思想则成为存在的被动附属。中国已故诗人臧克家说:"有的人活着,他已经死了;有的人死了,他还活着。"我欣赏他诗句中流露的深意——没有思想,

———— 产品设计,意大利甘兹和米兰设计公司

华沙电影节海报设计,瑞菲特·奥尔宾斯基

无异于死亡。这可以用来作为"我思"的重要注解。

在设计中，我思，所以我在。或者在艺术中，我感觉，所以我在。在本书"追问与质疑"的章节里，我还会讲到这一点，因为这是设计思维分析问题、寻求真知的开始。尽管有人说"人类一思考，上帝就发笑"，但在我看来，我们还是要思考，就让上帝去发笑吧！

治头痛药广告

某剧场的餐厅广告

二、我感觉，我存在：世界是我的表象

"世界是我的表象。"这是德国哲学家叔本华（Arthur Schopenhauer，1788—1860）说的一句话。这句话的潜在意思是：没有"我"的主体，就没有表象这个客体的存在。"我"犹如镜子，世界是镜子中反映的影像。

主体与客体的关系一直是哲学上争吵不休的话题，但是在叔本华看来，这种唯物主义和唯心主义的对立是愚蠢的，因为主客观统一于表象。

很简单，一切客体的存在都是我们思想意识的反映，因此不能说这个客体是独立于我们的意识而存在的。一切事物必须经过我们的思维而存在于我们的意识中。一旦经过，就不是纯粹的客体，所以这个主客体统一的世界只能是一个表象的世界。

康德（Immanuel Kant，1724—1804）说，表象之后的世界（"物自体"）是不能被认识的。但是叔本华认为可以通过直觉找到事物的本质。

能不能通过直觉找到事物的本质，我是怀疑的，但是形而下地说，感觉的真实是极为重要的。也许有人会对这点加以怀疑。那么，我们来反问：感觉虚假的艺术是什么？可能是那种像吵架似的歌曲，我们可以视之为垃圾，因为真诚是艺术的基本原则。

在感觉中，世界的表象是多重的。对同一种东西，每个人的感觉都可能不同。例如对于颜色，每个人都有不

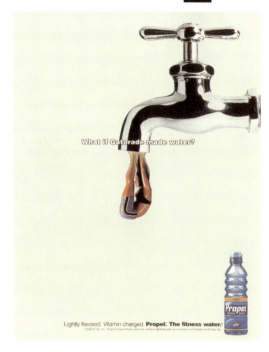

运动型饮料广告

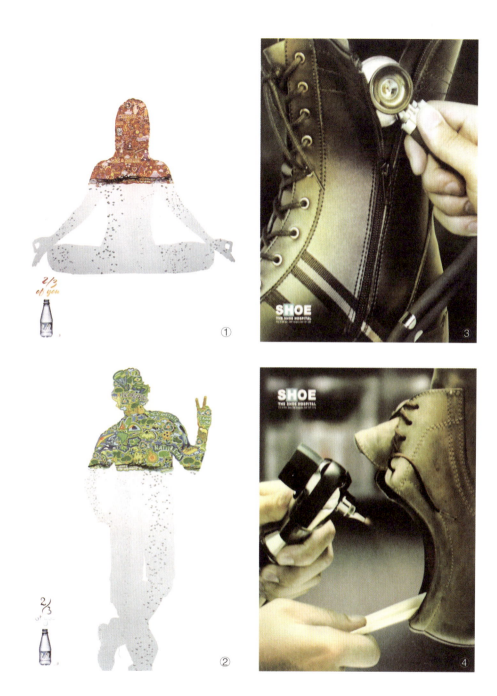

①②《三分之二的你》，饮用水系列广告；③④"鞋医院"系列广告

同程度的色彩感觉，而且还会受到当下心境的影响，甚至还会受到性别角色的影响。

因此，在艺术的感觉里很难推究事实。例如我们现在知道了地球围绕太阳公转、自转，但是我们依旧说"太阳从东方升起"。只是因为我们双眼看到的是太阳的升起。又如虽然人类踏上月球几十年了，我们仍然对着留有阿姆斯特朗脚印的月球抒情。

尽管我们强调了感觉的多样性、独特性，更强调了它的真实性（这一切都是建立在"世界是我的表象"这一基本命题上），但是设计不同。设计要求世界表象的真实、产品的真实，然后是宣传手段的真实。这是设计的伦理，当然这只是希望，因为类似"今年过节不送礼，要送就送XXX"这样的广告设计还在大行其道。

三 思想就是力量，知识就是食粮

"知识就是力量"是英国哲学家培根（Francis Bacon，1561—1626）的一句名言，但是这个力量并不仅仅是张艺谋所拍的电视公益广告的主题"知识改变命运"。如果这样去想那就太功利了，这样去想就会对知识作一个庸俗的界定。虽然，事实上知识也的确是一切底层者改变命运的利器。对于我而言，最受启发的是培根所主张的知识来自于经验。经验就是我们凭自己的感官，例如眼、耳、鼻、舌、皮肤，凭自己的感觉即视觉、听觉、嗅觉、味觉、触觉来感受外界自然事物而积累的体会。人是自然的

想象创意图形

奴仆，也是自然的解释者。这一点也是我在造型基础课程和思维训练课程中特别强调的一点，在后面的章节中还会谈到。但培根所处的时代是经院哲学垄断的时代，而我们现在的时代则是本本主义流行的时代，有太多的教条，而缺少基本的经验。培根认为人类想要认识自然，不能从理论出发，不管这理论多么权威，而必须从经验出发，而后获得普遍性的理论。培根的伟大就在于推翻了经院哲学的神学基础。而当代，基于现象的经验才有可能使我们的社会得以发展。对于设计而言，只有如此，才有针对当下与昭示未来的可能。因为设计和现实社会关系太过密切，设计是一门实践的学问。

经验等于感官加自然，其中这个自然一定是一个广义的自然，不仅包含了自然界中存在的万事万物，而且包含了人类社会的种种现象。因为设计的经验不仅是借助自然，而且是服务人类。也因此，经验首先是动词，就是经历和体验；然后是名词，通过认识归纳成可以表述的经验，那就是知识，性质与规律也就包含其中。但是，关于人类社会生活的知识是变化的，关于设计的知识也是变化的。关于设计的知识也就是设计的形式，其在经验中不断变化发展。只有不断地吸收营养，由此形成的关于设计的思想才具有无穷的力量。

感觉和经验需要克服局限性，而理性与试验是最好的工具。收集与消化、排列与整理的过程就是理性思维的过程，也是经验变成知识的过程。因此，感觉和思考是获得知识的利器，而知识会改变我们的设计。

四 阿奎那的外部感觉与内部感觉

古代哲学家托马斯·阿奎那（Thomas Aquinas，1224—1274）把视觉、听觉、嗅觉、味觉和触觉统称为外部感觉，而把综合、想象、辨别、记忆统称为内部感觉。当人的外部感觉与外在世界的事物发生接触时，就会形成一些他称之为"感觉印象"的东西，然后外部感觉会将这些感觉印象传递给内部感觉，内部感觉便将这些印象进行加工，使之成为形象。形象产生之后，感性认识也就完成了。

感觉成为现代艺术最重要的基点，生理的感觉尤其重要。在这个方面，有很多例子，并且还有一些是故意拿感觉和理性的矛盾作为艺术主题的作品，如在生理感觉上觉得美，但理性觉得丑的事物。在设计上也有一些例子，表现了当代艺术与设计对人的外部感觉的尊重，并由此形成了当代艺术与设计的一个明显特征。

所有对设计物的消费都是建立在外部感觉的基础上，进而形成内部的感觉，引起生理与精神的愉悦。内部感觉与外部感觉的矛盾起源于被感觉的事物的外在形态与本质之间存在矛盾，一个事物的外形可能是美的，而本质则可能是污秽的，但是人审视的首先是事物的外表，其次才是对之加以理性地认识。

即使是外部感觉的几个方面，也有相互矛盾的时候。例如，榴梿给人的味觉和嗅觉的矛盾，臭豆腐也是一例。但是，无论事物外部的形

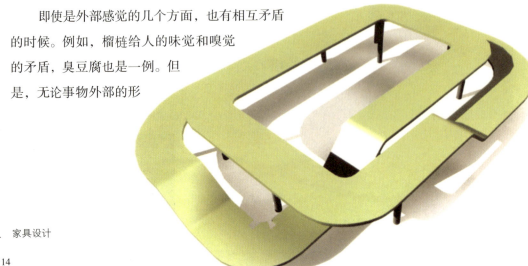

家具设计

象美与内部的性质丑之间存在何种矛盾，其实都是人类自我的定义与感觉。

我们是不是可以把外部的感觉看成是基于生理的感性思维，而把内部的感觉看成是基于心理的感性思维呢？在这样的思维基础上，人还有一种能力，就是形成知识的理性认识。理性认识将平时大量积存的感性原料作进一步的加工，加工的过程是抽象的过程，抽掉具体个别的成分，汲取抽象普遍的形式，最后产生了概念。

概念的重要性在我们分析设计的诸多概念时突显出来。但是在设计方法或设计创新上，概念有时则不免成为桎梏。就

餐具设计

像我曾经说过：在艺术上我不想做一个明辨是非的人，因为是非的确定性恰恰是约束人思想自由的最大障碍。

五、洛克的外部经验与内部经验

与阿奎那有所不同，英国哲学家洛克（John Locke，1632—1704）把外部感官对外物产生的感觉称为外部经验，并且认为外部经验乃是人类知识的主要源泉，而内部经验则是指心灵反省自身活动而得到的各种观念，诸如怀疑与相信、推理与直觉、意欲与厌倦，等等。洛克认为只有通过这两种经验人类才能够获得知识。

洛克在《人类理智论》中说，我们对于外界可感悟的观察，或者对于我们自己知觉到、反省到的心灵

鞋品出售广告

内部活动的观察,是供给我们的理智以全部思维材料的东西。此两者乃是知识之源泉。

外部感官是我们得到思维材料的最基本的来源。但是,在很多情况下,我们都放弃了对感觉的反省,最终我们放弃了我们的感觉,也就放弃了知识,而以为从书本上读来的就是唯一的知识。当我们在书店看到大量的设计书籍时,我们不要相信哪一本是唯一正确的设计指南,或者全部都是经典的设计论述,我们必须靠感觉去判断哪一本书值得一读。并且,对于设计而言,外部经验具有相当重要的意义,大部分人都会根据外部的经验来判断一个设计实用与否,而一位设计师也会把外部的经验作为设计的依据,再通过内部经验来提高设计的质量。

如果把经验看成是动词,就会更加切合我将要在后面章节讲述的意思:经验对于艺术和设计实践太重要了。设计师要用自己全部的生理感官去体会,去经验世界、自然、社会、生活,乃至一切设计;用内部经验去体验、去思考,提升设计的质量,这样的经验对于设计必不可少。例如为残疾人的设计,如果不能体会残疾人的外部经验和内部经验,恐怕很难做好"无障碍设计"。

《咖啡杯》,多伦多整容院中的广告设计

六 西蒙的内部环境与外部环境

诺贝尔经济学奖的获得者西蒙（Herbert A. Simon，1916—2001）写了一本关于设计工学的书，谈到了更为广泛的含义的设计，其理论偏重于建筑工程，但是可以对设计管理有所启发。我们不妨对照前文提到的阿奎那的内部感觉和外部感觉，以及洛克的内部经验与外部经验，来体会西蒙的内部环境与外部环境的理论。西蒙的论点是，任何设计都是内部环境适应外部环境的结果。内部环境指的是人们自身所具有的思维结构，能够对外部的一切自然条件所形成的环境作理性的分析，从而找出最佳的解决方案。适应，是设计的本质。适者生存，设计就是为了人类更好地生存。适应，从生物学上揭示了设计的本质，从经济学上揭示了设计的手段。

法国哲学家亨利·柏格森（Henri Bergson，1859—1941）曾经撰写过《创造进化论》，指出思想可以自由地创新，不论是作为个体还是群体，人类的生命也是走向新形式的一种创造冲动。其新颖之处在于指出进化不仅是适应外部环境的结果，也是自身生命趋于完美的本能所致。这样看设计也是非常有道理的。任何设计都不仅仅要适应人们所处的环境，而且还需发展能表达他们个性的形式。设计需要物质以表

① 百事可乐广告；② 喜力啤酒广告

现自身的存在，在设计形式中应当有一种趋于完美的"生命冲动"，这样就形成了设计本身的审美价值和生命力，具有摆脱环境约束的独立意义，也反映了作为生物之一的人类对于设计物本身的一种生命延伸。追究思想自身，是探讨思想的起源和过程，最后形成自己认识自己、自己发现自己的过程。黑格尔说过，唯有当思想不去追寻别的东西而只是以它自己，也就是最高尚的东西作为思考的对象时，即当它寻求并发现自身时，才是它最优秀的活动。

在设计中，我们在探讨设计思维时，努力寻求设计的思维特性，就是以设计的思想自身为对象。但是在具体的设计活动中，我们有具体的思维对象，即产品与市场。一切设计的目的都在于使设计物适应外部的环境，环境包括了社会与人，这一过程当然也是思悟设计伦理思想的结果。

在英国伦敦的海德公园的马克思墓碑上刻着"哲学家只不过以各种方式诠释世界，重要的是改变它"的字样，但我认为，我们首先要能改变我们对世界的认知，其后才能更好地改变这

Perrier 矿泉水系列广告

个世界。"改变"在这里并不意味着暴力与革命及与自然的对抗，相反，它有可能是一种和谐的、顺其自然的、循序渐进的态度。思维方式的改变，也将导致我们对世界态度的改变。"改变"就是"适应"。设计对于人类生活形态的改变也是改良的、渐进的。

七 思维的要素——感觉

感觉是最初级的生理感受，是人脑对直接作用于感觉器官的客观事物的个别属性的反映，被称为"审美反射"，是更高一级的情感、想象和理解活动的基础和出发点。

科学理性导向明确的量化标准，比如用温度计指数来表示冷暖的程度。这种科学的界定可以在生活中指导我们添减衣裳。而实际上，人们在生活中的感觉并没有如此精确，往往呈现出大同与小异，因为感觉会受到个体生理与心理因素的影响。通常的情况下，感觉在相似的基础上具有一种特殊的私人性，基本上没有对错之分。例如在冬季，大家都会感到寒冷，但是每个人对寒冷的感觉会有所区别。当一个女孩子对男朋友撒娇地说"我感觉冷"，可能是一种带有心理和情感因素的感觉，而并非完全是天气的属性。"我感觉天气很冷"，一个人对其朋友这么说，可能是在诉说天气的属性，这就可能是建立在感觉基础上的知觉了。

①②瘦身百事可乐广告

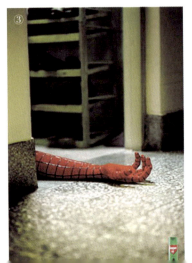

敏感的心境和强烈的情绪可以改变或者强化外在世界的表情。"情景"这个词本源的解读，应当是含情之景。我在讲课中曾经谈到独特性的感受，引用了古诗"寒山一带伤心碧"，来说明一种非同一般的特别感受。通常，我们的观看存在感觉和情感（或者我们也许可以称它为"感受"）这两个要素，在自己的经验中按一定的结构组合起来，因此"碧"的色彩感觉就有了更加私人化的体验，甚至超出了绿色给人的通常的感觉，化为"伤心"的感受。

在日常生活中，我们可能更多地注意对于事物的感觉经验，而忽略这种感觉经验之上的情感负荷。在艺术中，私人化的感受经过知性的梳理，升华为一种艺术的情感表达。但是在设计中，相似的感受则被用来作为传达的手段加以应用。如果用名词加以界定，感受一定是建立在感觉基础上的个人化的心理体验。但是我们在口头表达时，常常会混淆感觉和感受这两个词。关于感受，将在后文做详细介绍。

八 思维的要素：感受

感觉有可能被疏忽，因为它太过直接和微妙，而感受则可能是有一定深度的触动，可能是感觉的积累和升华。感受相对比较明确而有层次，虽然可能有理性的介入，但是仍然以直觉作为主要的思维方式。感觉和感受力自然需要后天的培养，虽然先天的素质、性格也会起一定作用。我们说的审美感受力，就是指对于美的现象应当有一种基于感觉的判断和体味，而非基于理性的知识判断，对此，我们的确应当有清醒的认识。"受"表明了感觉的接受指向，从表面上看仿佛是被动的，但从更加积极的角度看，则有可能是更为主动的出击式接收。

③ 杀虫剂广告；④ 空调广告

感受性是对事物属性的感觉能力,可以用感觉阈限的大小来度量,事物的属性凡是没有达到这个量,就处在阈限以下而无法引起感觉。绝对的感受性就是觉察出最小属性量的能力,也就是说,引起感觉所需要的绝对阈限越小,那么绝对感受性就越强。就我们而言,增强我们的绝对感受性是十分必要的,也是可训练的。例如,我们可以通过色彩的训练而增强对色彩微小差异的辨别,一些染纺工人经过训练可以辨别四十多种黑色,而一般人只能辨别少数几种。感觉所能觉察到的属性的最小差异叫作差别感觉阈限,与之相对应的感受性被称为差别感受性。

我们常常提到一个词——乐趣。乐趣就体现在能够忠实于自己的真实感受,但现在很多人是通过媒体来形成自己的感受,而很少能有自己真正的感受,更少有人能自觉地发展自己的感受。一个人能够意识到这种异化状态不容易,想要改变更不容易。一个人在这个世界上所能控制的事物非常有限,看似是自

灯具设计,瑞士 Oï 设计工作室

己的选择,实则是被选择。在这样的背景下,能够认识到"乐趣"问题已经是一个进展。

好看指的是什么?美丽的视觉愉悦?形式的漂亮?相反,我希望这种观看能够更多地用"有意思"来表述。德里达说:"我更愿谈体验,这个词同时意味着穿越、旅程、磨难,既是吞并了的(文化、解读、阐释、工作、普遍性、规则和概念),又是单一的,我没有说是直接的(无法翻译的'影响'、语言、专有名词,等等)。"(《一种疯狂守护着思想》,第51页)

视觉和听觉构成了主要的审美愉悦来源，而味觉和嗅觉则引起生理的愉悦。味觉和嗅觉用视觉和语言难以传达，视觉则更易于用形状、色彩加以传达，听觉用声音来传达，触觉有距离的限制。我们对于现实生活的反映是多方面的，融入了生理反应、理性认识与逻辑判断。视觉的美和味道的美涉及的感官不同，个体之间也有差异。例如，盲人对声音有着异常的反应，对于触觉也分外敏感，这里面自然有后天的习得和感官的专注，正如美食家对美食的品味、音乐家对声音的敏感也是如此。

当代社会物质生活的极大丰富，也促进了人们感官的发达和细腻。视觉对于图像世界分外地注意，听觉对于充满了人造音响的世界十分敏感，触觉对于表面肌理和温度的变化十分敏锐，等等。人们充分依赖各种器官向自己提供各种信息，并且变得越来越挑剔。

但是，过度的刺激也会带来感官的反应迟钝与退化，产生审美的疲劳。对一个审美物象的长久审看，常常会引起相反的生理和心理效果。因此，时间在感官的审美上发生作用，改变着审美

九　思维的要素：通感

健力士冰啤酒广告

的性质。

精神的感觉是外在的事物与人的内在心理同构或异形同构所致，使得外在的事物看上去具有了情感的因素，也可以说是"移情"的作用使然。自然事物与人的心理的契合，需要有思想与意志的参与、精神的注入，如此才会有审美活动产生，从而达到物理——生理——精神的建构，并通过社会实践赋予对象观念性的想象与意义，设计也是同理。

关于"甜酸苦辣"的感觉可以通过色彩来表现，这在我们的形式设计课程中已成为训练的一种方式。但是换用形象能否表现出这些味觉的性质呢？很显然，仅凭直觉很难表现，必须有理性知觉的参与，过往的生活经验也都作为理念进入到判断与选择中。这种依据于"通感"的"精神与生理"的"同构"，有着更加鲜明的个人思维特色。在这个方面，也许我们可以展开一系列的专门训练，比如辉煌、低迷、轻柔、沉重、庄严、轻浮、犹豫、果断、喜怒哀乐，等等，很显然，这些词汇有很多都直指内心的体验，而不是外部的具象世界。

家具设计

庄子在《外物》中讲到得鱼而忘筌，得意而忘言；在《庄子·大宗师》里讲到"坐忘""离形去知""言不尽意"，或者也可以说是"得意忘形"，其中隐含的意味深远。忘却事物外表的细枝末节，注重事物的整体意蕴，也可以给设计思维以启发。

僧问洞山："如何是佛？"山云："麻三斤。"这种回答反映了一种反逻辑、反因果关系的思维方式。这种方式使得思维中的事物发生了异常的联系，从而使得认识丰富起来。"花非红，柳非绿"，或者说花等于花又不等于花，这是言此而说他的一种思维与表现方式，或者说是指鹿为马。正如马格利特（Rene Magritte，1898—1967）的《这不是一个烟斗》恰恰就是一种指鹿为马的诉说，是一种否定之否定、含沙射影、旁敲侧击的思维方式。《逍遥游注》云："圣人乘天飞而高兴，游天穷于放浪，物物而不物于物。"《大珠禅师语录》云："本无自缚，不求甚解。"

《庄子》内七篇《养生主》讲述了庖丁解牛时游刃有余的故

十　思维的要素：得意

欧洲产品设计

事。了解事物是解决问题的关键,其次是技术,但是技术是附着在认知上的,这也充分说明了技术与思维的关系,也就是技与道的关系。娴熟的技术为自由地发挥创造打下了基础,也就是"技进乎道"。对这个"道",我们有进一步阐释的必要。

《周易·系辞上传》云:"圣人立象以尽意。"大象无形,这里的"象",并不等同于"形象",但也并不等同于"意"。现象学认为,自然现象如果用直观的方法看,本身就包括我们想要知道的

深渊桌,克里斯托弗·杜菲

任何东西,而不必依照高度抽象的事物。或者说,过多抽象的理念会限制我们对现象的感知力。直觉与本能在我们体验世界时自有其作用,科学理性过度地主宰人类意识也有其缺陷。

知觉不同于感觉之处在于,知觉是人对事物的各种属性、各个部分,以及它们之间关系的综合、整体的直接反映,是对事物的各个不同特征——形状、色彩、空间、光线等要素组成的完整形象的整体性把握。知觉也可以分为视知觉、听知觉、触知觉等。

人的知觉活动是积极的探索选择的过程,也是人们在某方面的长期积累所培养的能力,例如设计的职业造成我们对一些方面十分敏感。知觉包含了对事物本质的分析、把握、简化、

十一 理性的思维形式:知觉

《头昏眼花时》,薄荷油膏系列广告

抽象，以及综合与补足、纠正与比较、结合与分解，等等，在某种语境和背景中还有上下文的识别。我们可以把这种知觉看作是逻辑思维的能力。知觉的条理化显然对于设计的分析是十分必要的。

在每一个人的知觉认识中，个体的知识结构和视觉经验都会作为一种背景随时发生作用。对一段无标题音乐的欣赏如此，对一个图像的阐释也是如此。从设计师的作品里，我们能看到他们的经验支配着他们的知觉活动。他们有意无意地舍去事物的一个方面或几个方面，而增益被选择的方面，从而使所选择的事物为自己的表现意图服务。这其中，知觉的理解性、整体性、选择性在发挥作用，这当然也是一种设计。

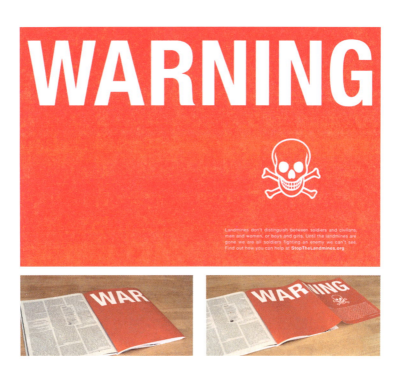

《战争与警告》，世界反地雷组织广告，艾瑞克·马兹和赛琳娜·考尔

现代心理学认为,知觉是有范围的,也就是"知觉阈",能够被感知、被意识到的信号强度必须超过知觉阈。对于强于登录阈(对眼睛、耳朵等器官产生影响)而低于知觉阈的信号,人们会视而不见。这种处于"亚知觉"的信号,在广告学上是有意义的。但是据说西方国家明令禁止利用亚知觉进行广告宣传,因为这些设计利用了人的思维方面的潜意识,不免有意识操纵之嫌。

审美的知觉应当是一种积极的思维活动。如果处在积极的状态下,那么事物的存在性质,诸如色彩、声音、味道等都可能具有鲜明的个人化体验,更由于外在事物和人的内在心理同形同构或者异形同构,在我们的大脑力场中互相融合与契合,眼中或笔下的事物也就有了情感的因素。知觉的状态越积极,

《魔鬼经济学》封面设计

事物的情感性就越强。

通常情况下,审美知觉一向是社会学家和哲学家关注的问题,因为美学理想并不反映人类为物质生存而进行的生存斗争,而是一项为自尊而进行的社会斗争。但是社会的发展已经不同。时代趣味、流行风格中时时贯穿着审美活动。从艺术的角度来看,美术经验最重要的特征是心灵的特征,而不是物质对象的特征。过去,我们在艺术中过于强调对事物特性的反映,而今我们知道,心灵的特性和对象的特征各有其意义。

于是,当我们的理性得以探索生命的秩序时,我们感受到万物的存在与伟大。我们被精神的结构与丰富的生命所感动,而今我们以感受的眼光、移情的心态去体验自然时,我们认识到"我思故我在"。普遍和最高的美让位于个人感受的美,而二者又常常是相互融合的。一切创造性的发现都存在两个思维过程:知觉与表现。艺术家表现了他的感知,又感知了他的表现。

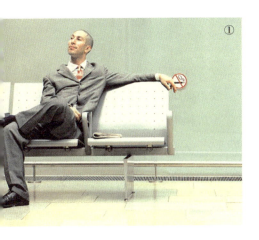
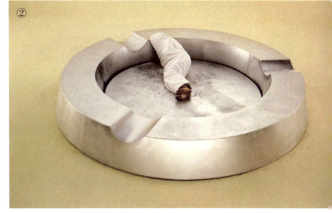

①②禁烟广告

　　直觉指非感知性，或无意识性，思维者对介于前提和结论之间的思维过程无感知。知觉则是感官对事物的各个不同特征，诸如形状、色彩、体积、光影、空间等要素所组成的完整形象的整体性把握，其中包括了对形象所具有的种种潜在含义的体会和对其情感表现性的认识。人的直觉不是必然的逻辑思维，而是具有或然性的非逻辑思维。人们可以在信息并不非常充足的条件下依据直觉作出判断。每个人以前积累的经验都会变成以后的直觉。

　　在19世纪末、20世纪初，直觉主义美学曾经流行欧美各国。法国哲学家亨利·柏格森是主要代表，强调把直觉当成一种超越人类理智和整个客观世界的认识，认为直觉的过程不依赖感性认识、理性认识，是一种主客体融合的无差别境界。"他使我们置身于对象的内部，以便与对象中那个独一无二、不可言传的东西相契合。相反，分析的做法则是把对象归结成一些已经熟知的、为这个对象与其他对象所共有的要素。"(《二十世纪西

十二　非理性的思维形式：直觉

长沙龙王港桥，荷兰NEXT建筑事务所

方美学名著选》,第 128 页)在这个话语里,可以听出柏格森强调直觉的作用。

理性分析的方法自有其作用,但是在艺术创作中,我们常常需要把个人直觉放在第一位,借用直觉发展自己对于现实事物的体味,而不是利用现成的普遍性的理性知识进行判断。

德国哲学家胡塞尔(Edmund Husserl,1859—1938)在《观念:纯粹现象学导论》中创造了"现象学还原"("悬搁")的方法,用这种方法把所有抽象概念和形而上学的假定都"搁置"起来,以显出产生意义的意识的主要结构。让我们也采用同样的方法,使直觉产生出的感觉能够被我们所意识。

女性的思维比较偏重于感性和直觉。在生活中,人们常会发现女性的直觉判断有惊人的准确性,在设计产品的适用性判断上也是如此,也许这可归结于她们没有过多的理性阻隔,因而更易于贴近设计产品的实质,对产品细节也更为敏感。但是在涉及情感的问题上,女性就比较容易受到主观情感的支配,直觉和理性都会下降。

只有专业人员才有专业直觉,因此设计思维的直觉判断也带有专业性。直觉与感觉,是接触自然的一种特殊形式,由此可获得视觉的快乐,满足人们其他的心理需求,以揭示自然的深层奥秘。纯粹的理性分析并不能解释自然的全部真相。

《头昏眼花时》,薄荷油膏系列广告

非理性思维形式包括直觉、顿悟、灵感三种表现形式。顿悟是指快速的直觉、灵感,具有非感知性、快速性和受诱发性,有的时候没有明显的思维轨迹可循。

哲学与设计相生相成,二者具有互动性与循环性。儒、墨、道、法四家互补,成为中国设计思维的发轫点。中国的设计思维着重水平的思考方式,讲求纯粹的直观和内省,强调无意识与无形的状态,设计者则需注重修身养性的"心斋"和"坐忘",这些都促使中国设计思维独特发展路径的形成,由此也证明中国哲学的包容性为未来设计的文化性奠定了基础,形成了独有的文化价值体系。未来的中国设计终究要回归到自身的文化脉络上,中国本土设计的叶终究要落归在中国文化的根系上。

禅宗思想中的顿悟是一种重要的设计思维。关于有与无,《老子·四十章》云:"天下万物生于有,有生于无。"魏晋玄学的王弼提出了"以无为本""贵无"

十三 非理性的思维形式:顿悟

③《不久以后》,环保广告设计,瑞亚·赫安吉斯;④灭鼠剂广告

的观点。设计就是从无到有，无中生有。"无"的观念显示了对于空灵的追求，不妨看作是中国传统文化中流露出来的思维方式，也暗合了现代设计的理念——"少就是多"。以少许胜多数，以简约对抗烦琐。

"齐以静心"是怀有一种宇宙宗教感的"虚心""坐忘"。"天"是"造化"，是自然，是有法度的自然。"忘我"并非是无我，而是在一种极致澄明的情况下体味自然。这让人想起德国包豪斯基础课程的奠基人约翰·伊顿（Johannes Itten，1888—1967）带领学生到楼顶做操，也是意在祛除私心杂念，使自己身心处在一种干净的境地，以进入学习思考的状态。思想与灵魂"化而为鸟，其名为鹏"，是一种大我的状态，思想自由地在高空翱翔，"不知其几千里"。鲲化为鹏，实现了对自己的一个超越，大我对小我的一种升华。"乍然忘我，物我不分"，是说性本契合，大化至美。

《必要的手术》电影海报设计，罗曼·西斯莱维茨

我注意到几乎所有的气功门类,都会在初级阶段讲到"平心静气"的修炼。"无"与"空"的精神状态,恰恰是排除思维中的私心杂念后呈现的一种干净澄明的思维状态,如此才有利于思维的相互碰撞,达到思维豁然开窍的状态,也许这就是顿悟。我很喜欢"醍醐灌顶"这个词,用它来形容思维的"顿悟"是再合适不过。

左页图:波兰电影《杀人游戏》海报设计,弗朗西赛科·斯达洛维斯基;右页图:电影《地下墓穴》海报设计

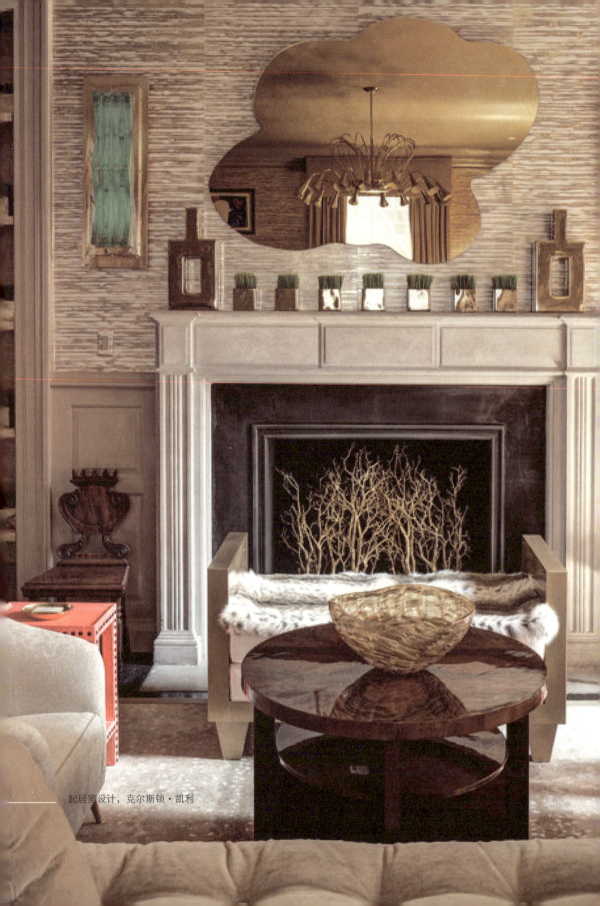

起居室设计，克尔斯顿·凯利

第二章 从艺术的角度看设计思维

一 感官盛宴

以情感和想象为特征，富于思想的人类以此认识世界和表现世界，反映了艺术思维与哲学思维的不同特征。艺术以审美的创造活动再造了现实和虚拟了世界，传达着个体的情感与理念，艺术是艺术家知觉、意念、情绪、感觉、直觉等的综合呈现及其产物。在古代，一个艺术家也可能是一个设计师、一个工匠，文艺复兴时期的著名艺术家达·芬奇、米开朗琪罗都是最好的例子。

艺术思维常常体现出幻想、荒诞、意识流、浪漫等特征，是形象思维的极致发挥。

设计是一种思维，不妨从超越具体功能含义的大设计概念来加以理解。设计这个词在当代应用的领域越来越广泛，从建筑到广告，从广告到环艺，从环艺到形象，从形象到影视，人人都在声称做设计。2006年的上海双年展的主题就是"超设计"（Hyper Design），以此说明艺术是设计出来的。广义的设计是谋略，是创意；超设计就是解构设计、再设计。

我们每做一件事都要设计，但是光有设想、计划是不行的，必须用视觉元素来表达设想和计划，让看的人通过这些视觉元素来对其加以了解，这才是我们设计的完整定义。

艺术与设计有着内在的、历史的密切联系，现今的各种设计活动也是与艺术错综结合。如果一定要把艺术同设计区分开的话，那便是艺术的设想计划更多地侧重于精神领域，而设计的设想计划则更多地侧重于物质领域，但是物质和精神能彻底分开吗？

美学家费歇尔（Friedrich T. Vischer，1807—1887）强调生理因素的重要性，认为真正的审美感官是视觉和听觉感官。物质化社会的高度发达促进了设计的发展，设计一向强调使用的舒

适性、方便性和审美的愉悦性。对于设计使用功能的过多强调,形成了设计与艺术的分水岭。

但是,人类的一切快乐都源自生物性的快乐。这一点我们在哲学思维中已经谈到,即感觉的问题。一切的快乐都属于感觉的快乐,使用设计物带来的身体愉悦会很快地转化为精神的快乐。生物性的感觉是不是一种审美?生物性的快乐与精神性的快乐区别何在?在现代社会,诉诸人的身体感官的设计堂而皇之地成为生活的主题,奢侈成为人们追求的生活目标,设计使人类的感官享受日益细微化、精致化。反映到艺术上,艺术作品更多地诉诸人的感官也就成为普遍的现象。

美学也在翻案。当代艺术在重新确立新的美学观念。当然,艺术并不仅仅表现快乐。当代艺术在快乐之外的其他方面的探索拉开了与设计的距离。当然,还有一部分快乐与设计无关,而与自然有关,例如清新的空气也可以使得我们的身体感到舒适;对于自然美的视觉享受也会让我们感到快乐,例如美丽的女子。

从听觉、视觉、触觉、嗅觉、味觉享受快乐是无所谓道德的。当然,我们的所有感官会受到精神的强烈影响,精神的伦理与价值观念会限制和引导我们的感官,如会关闭一部分感官的通道,而打开另外的大门。例如秉持着古希腊犬儒主义生活观的苦行僧对于生活的苛刻就是一例。

景观设计,村田智明

我们既不能完全耽于生理感官的快乐，也不能排斥生理感官产生的感觉，因为排除感官的纯理性思考只有少数哲学家才可以做到，而诗歌和音乐则是要增强我们的感官。沉浸于物质生活的人们也要学会沉浸于艺术的生活。如今，没有多少人还愿意像斯宾诺莎（Baruch de Spinoza，1632—1677）那样磨着镜片进行纯粹的哲学思考，或者像尼采（Friedrich W. Nietzsche，1844—1900）那样视女人为天敌。设计，让我们耽于感官的愉悦。

毫无疑义的是，感官的灵敏会给我们带来极大的审美快乐，无论是享受设计，还是陶醉自然、欣赏艺术都是如此。因为仅仅通过纯理性来审美，是残缺的审美。"大漠孤烟直，长河落日圆"是视觉感官的审美；"大珠小珠落玉盘"，则是听觉感官的审美。

二 精神理念

无论是设计还是艺术，精神理念是其思维的支撑。艺术追求美，道德追求善，科学追求真，设计则兼有多种性质。

对美的传统认识可以分为视觉形式、生理感受和精神理念三个方面。柏拉图（Plato，约公元前427—前342）不会把这些感觉的美作为理想的美加以肯定，传统古典美学的中心是精神理性的理念美。

在美的精神理念方面，苏格拉底（Socrates，公元前469—前399）提出了善的概念和功用标准。柏拉图则相反，认为美不是善，不是有用，人创造的美来自心灵的聪慧与善良，事物的美是永

恒的，心灵美与身体美的和谐是最美的境界。因此，生理性的视听快感不是美，形式美所产生的快感不夹杂痛感。在精神理念上，对绝对美的关照能得到丰富的哲学收获。普罗丁（Plotinus，204—270）在精神理念上把美强调到一种极致状态，认为必须先使自己变得神圣和美，才能观照到最高的美。托尔斯泰则表明艺术的目的和意义不在于美，生理的作用不是美感的作用。前一句话我觉得有道理，后一句话我多少有些质疑。

至于审美的感觉与理性，文艺复兴时期的艺术大师达·芬奇谈到了两者之间的关系：美的欣赏开始于感觉，但是要通过智力活动才能实现。

只有世界性的围棋高手，才会把胜负置之度外，专注于棋艺的精神理念。赏菊可以上升为菊道，品茶可以上升为茶道，这当然也是一种追求精神理念的设计思维，而不同于"文化搭台，经济唱戏"的实用主义模式，也与动辄名为"酒文化""XX文化"的思维模式相反。

三 视觉形式

视觉形式也是形象思维的表现。古希腊罗马时期毕达哥拉斯派（Pythagoras）对美的阐述主要在视觉形式范畴。德谟克利特（Demokritios，约公元前460—前370）主要集中在内在品质上谈论审美与人的品质关系，例如身体部分的对称和适当的比例、对立因素的和谐，数的关系也因此成为艺术的依据。赫拉克利特（Heraclitue，约公元前540—前470）也持有近似的观点。在美的形式方面，亚里士多德（Aristotle，公元前384—前322）指出了整体对于美的作用，他的观点在朗吉弩斯（Langinas，约213—273）那里得到共鸣，认为美是各部分综合成的整体。在形式方面，奥古斯丁（Aurelius Augustinus，351—430）指出美与适宜的关系，而托马斯·阿奎那则明确了美的三

个要素：完整、和谐、鲜明。笛卡尔也说，美是一种恰到好处的协调和适中，指的便是形式，而另一方面，美是判断和对象之间的一种关系。荷加斯（William Hogarth，1697—1764）更是提出了美的六条原则：适宜、变化、对称、一致、错杂以及量的恰当混合。

传统艺术的创作，是一个企图再现世界"真实面貌的解释"过程。为了模仿现实的真实，人们不得不去研究解剖，研究透视。但是，这些都只能模仿现实，并不能使人们看到真实。这些都是向大自然妥协的结果。但是设计从来没有把目标定位于模仿现实的真实，即使是装饰主义的设计也只是对自然形式有选择地进行提取。

而现代主义艺术有一个重要特征，就是否定内容对形式的决定作用，在自然面前实现感觉，以探索和追求新的艺术形式，同时把对外在世界的表现转向对内在精神的表达。这样就与传统艺术的法则彻底决裂。

弗莱（Roger Fry，1866—1934）认为"审美感情只是一种关于形式的感情"，贝尔（Clive Bell，1881—1964）认为艺术作品是"有意味的形式"，形成艺术的形式说。杜威（John Dewey，1859—1952）的实用主义美学明确指出，内容与形式的审美价值在于二者合一，艺术即经验；并且提到了设计：艺术设计的特点体现出使各部分联成一体的关系的严谨性。

卡西尔（Ernst Cassirer，1874—1945）则说"艺术可以定义为一种符号的语言"，苏珊·朗格（Susanne K. Langer，1895—1982）认为"艺术是情感的符号"，形成了艺术的符号说。表现主义和形式主义成为美英美学的正宗主流。随后还有形形色

日本景观设计，直岛町现代艺术博物馆

色的美学流派，从不同文化学科领域介入美学范畴。

一个国画家，会立即将自然的风景转化为水墨的五色和皴法，这就是专业的视觉形式形成了专业的思维模式。这种审视几乎是下意识的审美观照。同样，任何专业的设计师都必须掌握本专业的视觉形式语言，甚至使之成为思维方法的一部分。又如，那些烹调大赛的评委们，对口味、嗅觉和视觉形式的确有超乎常人的敏感，这些敏感通过他们的评语流露出来，可以洞见他们的思维方式。很明显，对于相关领域形式的精通，也会使得专业思维扩展开来，为新颖独特的设计奠定基础。

四 抽象移情

现代主义艺术的鼻祖塞尚（Paul Cézanne，1839—1906）认为主观感觉是混乱的，只要专心研究，一个艺术家一定能够使这种混乱变成有条不紊的秩序。塞尚想要客观地观察整个世界，洞察那永不改变的内在真实，因为艺术创作就是要在视觉范围内获得这种有结构的秩序。如果说艺术中的秩序带有个人的偏爱，那么设计中的秩序则是公认的形式法则，表现为装饰的或者构成的样式主义。这也是现代设计与传统设计的区别，后工业化社会、信息社会与传统自然经济社会的区别。装饰的、工艺繁复的设计改变为更加简洁明快的现代设计，规则与标准成为主流设计的基本要素，手工性的、非规则的曲线的工艺特征逐渐消失。但是，事情总是难以完美，适应现代工业化大生产的设计，其丰富性、个性与创新性亟须加强，其抽象审美的个性化因素也有待增益。

进入到近现代的美学理论，伴随着现代艺术的发展呈现出多样性，美的概念不仅更加广泛，也逐渐转向内心精神和抽象

形式。沃林格尔（Wilhelm Worringer，1881—1965）提出抽象与移情的美学观，康定斯基（Wassily Kandinsky，1866—1944）奠定了精神协调的艺术观。更有大量的抽象形式作为美的因素被明确地提出来，色彩、构图、造型与语言有了独立的美学价值，于是美成为一种内在需要的外在表现。在西方现代美学史上，克罗奇（Benedetto Croce，1866—1952）首倡表现说，科林伍德（R. George Collingwood，1889—1943）认为审美活动是思维在意识形式中将感觉经验转化为想象活动，"审美经验是一种自主性

活动,它起自内心",柏格森则提出了影响超现实主义的直觉主义美学观点。

但是毫无疑义,艺术作为一种思想交流的手段而存在,传统的美学观已经不再是影响艺术创作的重要因素,被公认的美学价值的整个基础都受到质疑。现代艺术的审美理论剥离了传统的道德美、精神美,美学理论不再是关于美的理论,而是成为艺术的理论。

抽象的理论不仅为现代艺术奠定了理论基础,其视觉实践也为现代设计提供了方法。因此,现代艺术与现代设计呈现出思维上的近似性,并且许多人也是身兼两职。从包豪斯学派以降的现代主义设计师,其认知世界、设计创造的思维形成了一股合力,也形成了世界性的现代设计风格。

五、美在何处

艺术一直追寻着视觉和精神美的表现,而设计则呈现出两个功能:实用和审美。

对于刚刚步入 21 世纪的视觉艺术而言,已经经历了太多的艺术风雨。从古典主义到现实主义,再到浪漫主义、印象主义,最后到各种流派纷呈的现代主义、后现代主义,艺术的表现形态和思维方式发生了极大的变化。

玛克斯·德索(Max Dessoir,1867—1947)提出了调和性的客观主义美学观点,桑塔耶纳(George Santayana,1863—1952)提出"美是愉快的客观化",建立了自然主义(生物学的)美学的快乐说,而且肯定了美的功利性。

瑞恰兹(Ivor A. Richards,1893—1979)创建了语义学分析的美学观,指出美在不同使用情况时的多义性与歧义性。而弗洛伊德(Sigmund Freud,1856—1939)的精神分析学则对人类无

迪奥时装发布会的细节展示

意识区域进行开拓,从本能的角度解释艺术现象,从心理学的角度介入美学。维特根斯坦(Ludwig Wittgenstein,1889—1951)、摩尔(George E. Moore,1873—1958)是分析美学的代表。

存在主义哲学也对美学产生了影响,出现了萨特(Jean-Paul Sartre,1905—1980)、海德格尔(Martin Heidegger,1889—1976)等人的存在主义美学。胡塞尔的现象学美学强调审美的直观还原,语言学的结构分析的引入导致了结构主义的美学观的产生,列维-施特劳斯(Levi-Strauss,1908—2009)是创始者。

而法兰克福学派的美学则体现了强烈的人道主义的社会批判。阿多诺(Theodor W. Adorno,1903—1969)强调从对单纯感官的快感的放弃,上升为精神的观照与存在。迦达默尔(Hans-Georg Gadamer,1900—2002)的释义学美学强调后人对艺术品的理解,从而不断更新艺术品的意义。接受美学则是文学理论对于美学的发展,同样强调了读者对艺术理解的重要性和能动作用。

现在,我们面对的是一个异质化的时代,多种多样的审美原则相互冲突,美学的思维反映在现代艺术中远比在设计中复杂。但是同样,对美的感知是设计思维的基础,贯穿在整个思维的过程中,例如"美在功能"的功能主义设计思维,体现技术美学的设计思想,体现形式主义审美的设计思想,以及体现时尚审美的奢侈设计思想。设计作品逐渐出现符号美学的抽象意态。同步发展的现代艺术思潮和美学观使设计体现出现代性。

功能主义审美原则的最初倾向是在设计工业产品时满足对功能的要求,但是从功能主义走向极简主义似乎成为一种趋势。把功能看作是设计美的根本,实际上也是艺术美学观"适宜就是美"的折射。

就当代设计来看,多元的设计必然产生于多元的物质与文化中,一种简单的主流审美风格难以形成也是必然。

六 美丑相异

柏拉图认为个体是不真实的，因为他们的善恶美丑观念根本没有统一的标准，事物在此时此地是真的、善的、美的，但是在彼时彼地彼角度就不真、不善、不美了。这样看来，善恶美丑只是人的主观感受而已。

真是关于认识方面的问题，善是关于道德方面的问题。这些问题我们在设计的理念方面会有所涉及，但是，任何个人都很难成为真与善的权威评判者。真善美和假恶丑一样，都是以人的主观认识为基础，不同阶层、不同年龄、不同民族、不同国家的人，都会有所差异。举一个简单的例子，我们经常会觉得外国人娶走的中国女孩并不是很漂亮，但是外国人却视若天仙。模特儿吕燕在巴黎的成功也算作一个例子。

审美中物以稀为贵也算作一个审美的要素。类似的要素不胜枚举，因此审丑也就毫不奇怪了。我们都知道设计中一个成功的范例——丑娃娃在市场上的畅销。丑得可爱也可以成为设计的要素。

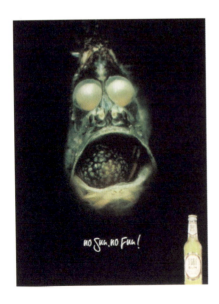

《无阳光，无生趣》，德国 Bit Sun 啤酒系列广告

 作为艺术家,完全可以不必顾及任何审美概念,而完全从自己的感觉出发去表现。但是设计师无法不考虑消费者的审美,因为其设计产品需要消费者来购买。因此,对消费者的审美取向认真地做研究是设计过程的重要环节。当然也有非常自我的设计师,完全从自己的审美出发来进行设计,然后投放到市场上让人们来选择。

 这里还涉及一个"纯粹美"的概念问题。感觉有着具体的对象,因此我们对美的感知是个体化的。而纯粹的美则具有普遍的性质。不过在大多数情况下,审美判断涉及个人在具体时空内对具体对象的内容与实质进行审美判断,带有观念性、道德价值判断等,审美也就不再纯粹。康德在《判断力批判》中说:"每个人必须承认,一个关于美的判断只要夹杂着极少的利害感在里面,就会偏爱而不是欣赏判断了。"因为判断者完全可

灯具设计,挪威Job工作室设计

现代首饰设计,苏珊·科恩

能为了趋利或者避害进行判断，而其判断的对象，不管是理论还是事物的特征、美丑，抑或是真假、善恶都没有关系。

美所带来的快感与利害是无关的，而只是对象的形式给审美者带来的某种快感。这是康德所说的纯粹美的第一个特征。纯粹美还有第二个特征，即审美判断的单称性与普遍性。但是设计的使用快感总是和设计的功能联系在一起。任何事物都是形式与内容的结合，美的形式与有价值的内容形成了现实事物的美，也是设计物的美，即美的形式与实用的功能。

七 东西相较

东西方的思维方式是不同的，这从信封上地址的落款顺序就可以看出。西方是从收信人的姓名开始，最后是国家，而中国恰恰相反；在书写姓名的时候，西方是名字在前，姓在后，而中国是姓在前，名在后。这也许反映了西方重人，而中国重国家；西方强调个人，中国强调集体和家族。这种思维区别当

飞光之灯，Drift工作室在PAD Paris 2013上的作品

然也会在设计中体现出来。

西方的审美根基基本上在于存在,而中国的审美则重视的是价值。柏拉图说过美不是有用,虽然他也谈到艺术的教育作用。马佐尼(Giagomo Mazoni,1548—1598)也谈到娱乐作用和教益作用的统一,而桑塔耶纳则基本上否定功用对美产生的根本影响。

从思维的层面讲,西方偏重于哲学的思考,而东方偏重于哲理的思索;西方偏科学、逻辑的思维,中国则偏感性、智慧的思维。

在西方美学中,尤其是古典精神中,基本的宇宙观是人与物、心与景的对立相视,直到近代以后其美学观点才有所变化。按照德国近代美学家立普斯(Theodor Lipps,1851—1914)的观点,移情作用不是一种身体的感觉,而是把自己"感"到审美对象中去,也就是对象在主体上引起情感而又由主体移植到对象里面去,欣赏的对象还是主体的"自我",这种"自我"和主体的实在的自我(现实生活中的自我)不同,它是移植到对象里面的,也可以叫"观照的自我"或"理想的自我"。

从东西方思维哲学来看,西方人强调人本,东方人则强调自然,人是自然的一部分。西方人的世界用肉眼是看得到的,而东方人心目中的世界是不可视的,存在于精神心灵之中。东方人的自我心中有大宇宙的存在,人的生命要融于整个自然宇宙之中。作为人,我们需要深刻地认识自己,认识到人性的美

波光灯,曾熙凯、陈函溪

与局限是融于自然宇宙的生命运动规律之中的，使自己的美在此之中发展，这是人本与自然的关系。整个自然宇宙的生命运动规律我们可以把它称之为"道"。

在中国的传统美学中，也有精彩的美学思维，讲究物我的统一。庄子在《齐物论》中说，一切事物是不分彼此的，"天地一指也，万物一马也"。他举例，庄周梦见自己化为蝴蝶，醒来时，仍是庄周，究竟是庄周化作了蝴蝶，还是蝴蝶化作了庄周？庄周与蝴蝶当然有区别，有如此疑问乃因为产生了物象的幻化。辛弃疾在《贺新郎》里有一句诗："我看青山多妩媚，料青山看我应如是。"这是将物拟人，情感暗通，实际上是另外一种物我的统一。大画家石涛则说："山川使予代山川而言也……山川与予神遇而迹化也。"物象的幻化、物我的交融形成中国独特的"意境"美学。南宋陆九渊的象山学派更是强调"宇宙便是我心，我心即是宇宙"。对于这一点，我总是感到一种精神的愉悦。

八 相似与融合

当代艺术与当代设计的界限越来越不分明，出现了许多用设计思维来做装置或者行为艺术的作品，也有以艺术的名义来做设计的，设计越来越与艺术相像，设计过程也越来越与艺术创造过程相近，两者在思维方面出现了融合的迹象。

产品设计，卡塔法诺瓷器用品公司

前文已述，2006年上海双年展的主题是"超设计"，打破了常识中关于设计的狭隘定义，其把现实生活中的各种策划、模式、行为，统统定义为设计。这样来看，设计也就成为一种没有边际定义的行为，一种设计化的生存，这可能也就是当代艺术与设计联姻的一种语境。

设计思维和艺术思维有着很多相似的地方。设计者与艺术家都是以设计或艺术手段为媒介来进行表达，并以个人对世界的认识为基础，以个人形式的理解为基础，某种程度上二者以人的需要为出发点，相互促进，相互制约。人对世界的认识程度和对形式的理解程度实际上也就是设计思维深入的程度。

产品设计，卡塔法诺瓷器用品公司

因此，从定义上将设计和艺术加以区分是没有意义的，重要的是，我们应学会从一件好的艺术或者设计作品中看到思维在其间起的重要作用。在现代艺术中，一件装置作品、一幅绘面越来越讲究其与展示环境的匹配性，并且从构思起，创作者就想到了最后的结果，这就隐含了设计的思维（行为艺术、概念艺术等非架上绘画的艺术形式更是鲜明地体现出创作者设计的意识），而不是完全依靠传统的技术的直觉来展现。甚至，人们在展览的策划和展示中也导入了设计观念。

清晰、精确、逻辑性强的设计思维与随意、自由、形象性强的艺术思维，形成鲜明的思维模式对比，但经过训练，二者有可能相互融合而不是彼此对立约束。

如同艺术从商业设计中借鉴形象和手段，设计也在吸取着艺术的很多视觉语言和表现形式，例如拼贴、借用、解构、装饰、抽象等。由此，艺术的审美趣味也表现在设计中。在具体的表现上，艺术与设计常常表现出各种形式的相互借用，以及对于约定俗成的意义与形象的共同使用。波普画派的艺术家们就常常使用设计中众所周知的形象，例如美国画家安迪·沃霍尔（Andy Warhol，1928—1987）利用可口可乐瓶等，以重复的方式描绘这种带有时代特征的标准商标和超市产品形象，其中也可能颠覆原有形象的意义。而实用设计，尤其是平面设计，则常常借用绘画中和生活中的形象，来传达新的意义诉求，即所谓旧

2010年电影《黑天鹅》海报

瓶装新酒，例如基斯·哈林（Keith Haring，1958—1990）将涂鸦人形用于手提袋的图案设计中。借用，是设计的惯常手法，例如香港设计师靳埭强常常在创作中运用中国传统文化中的算盘、尺子、笔墨纸砚等文化形象，在约定俗成的意义上赋予其时代的新意。在当代，设计与艺术在许多方面相互影响和渗透。

九 区别与联系

艺术与设计牵涉到一个有用与无用的问题。艺术虽然有教化熏陶的作用，但是一般不会有具体的使用目的。把艺术仅仅作为宣传的工具，这多少违背了艺术的本质。但是设计的作用一定有现实的作用，有着功利性的实用目的。

人们总是强调设计与艺术的结合、艺术的形象思维与设计的理性思维的结合，但是在具体的问题上我又会经常谈到二者的区别，这是否矛盾？设计的理性思维也就是造物的思维。考察人类的造物历史，我们知道，造物、消费物还停留在生存的阶段，而造美物、消费美物则上升到享受的阶段。为了生存的需要，人类通过科学认识事物，来掌握造物的形式规律，产生并发展审美意识，进而实现器物的实用和审美两

2002年日本公路纪念设计项目

种功能。因此，所有的设计原理、设计方法、设计美学、设计伦理学等都是设计思维的理性知识储备，都会在设计思维中发挥潜在的效能。

我们设计物品常常会从物体的结构功能里得到启发。如在植物、人体和动物的结构中，旋转结构是众多结构现象里的一个共同结构现象，建筑的楼梯结构就常常是这种螺旋结构的延伸，而蜂巢结构则以其经济坚固的菱形构架为人类制造墙面的水泥筑件提供了一种启示。

设计思维以生态的功能法则去分析事物。比如生命的原则、环境的适应性和经济原则、重力作用，等等。这些因素决定了形态的结构和生长的方式。叶脉的生长结构如同大树的养分输送系统，显然，一个城市的交通结构也具有同样的特征。人类的设计也体现出对这种生态功能法则的遵循。

① C. Louboutin品牌鞋的广告（在梵·高的画中）；② C. Louboutin品牌鞋的广告（在莫奈的画中）

人类天然地对于周围世界充满好奇心，寻求着生活现象的合理性解释。反过来，这种解释也有可能构筑新的人工世界。正是这种探索的热情造就了一代代设计和艺术大师（包括这两种身份的融和者），例如文艺复兴时期的大师达·芬奇。

达·芬奇在他的自然书目手稿里写道："你是否了解自然界有多少种动物、多少种树木、多少种花草，有多少种泉水、河流、建筑物和城市，有多少种人类适用的工具，有多少种服装、饰物和工艺品？任何一位名副其实的绘画大师都应有能力热情而优美地绘画出所有这一切。"而一位设计师也在做着同样的工作。受蟹壳的启发，柯布西埃（Le Corbusier，1887—1965）设计建造了朗香修道院。与柯布西埃同时代的德国设计师门德尔松（Eric Mendelsohn，1887—1953）根据鹦鹉螺壳的形态设计了螺旋楼梯，

并将之形容为"我们的创造性思维与自然有机创造力的完美结合"。赖特（Frank L.Wright，1867—1959）设计的纽约古根海姆（Guggenheim）博物馆也采用了螺旋形状。

但是就具体问题而言，艺术

左页图：巧克力系列广告；右页图：香水瓶设计

有时的确可能与设计有所区别，例如价值判断的标准问题。艺术可能更多地注重个人的审美评判（如果不是着急地要卖画的话），而设计注意的则是设计师、客户和消费者三位一体的标准。绘画的功能中最重要的是欣赏与装饰的功能，而设计则必定要有宣传或使用的功能。设计物的可使用性决定了设计思维的特征。而设计中视觉传达的功能则在于设计意图的诉求，这使得视觉传达设计在表象上更接近于绘画。

十　形象思维与逻辑思维

逻辑思维呈现出理性、抽象的特点，而形象思维则呈现出感性、具象、非条理的特点。简单地说，艺术偏重于形象思维，科学偏重于逻辑思维，设计则兼有二者的特性：仅有逻辑思维，往往显得机械、死板，不够变通和放达；仅有形象思维，又显得不够严谨和系统。二者结合，才有可能建立开放而严谨的设计思维体系。

我们对于环境事物的感觉经验，来源于过去的经验积累。尽管生活背景、学习经历各异，但是经过不自觉的归纳和秩序化的本能，多数人内心深处沉淀的感觉经验会比较近似。这种能力有别于知识性的思考，可称之为"形象思维"。也可以说，对于事物的认识，我们不是运用逻辑关系加以推理，而是运用

形象思维加以想象，采用的是形象思维的方式。

再打一个比方，饿了的时候我们常说"饿得前心贴后心"，或者是"前肚皮贴后肚皮"了，既夸张又形象。这是描述事物的现象，而不是阐述性质。对现象的描述需要运用形象的思维，而阐述事物的性质更多地涉及抽象概念的表达。用形象去说明性质，则是视觉艺术家的表达方式。

成功的设计者，也要利用形象思维来思考，设计推演出有效的可唤起人们美感经验的作品。我们都知道，形象思维与逻辑思维的统一形成了创作思维的整个过程。设计思维作为创造性思维的一种，其形象性与逻辑性更加明显。选择评价与搜索发现紧密联系，循环构成了一个完整的设计过程。时间、金钱和信息也是设计中必须要用逻辑思维加以解决的限制性因素。

《如果你需要具有独特时尚眼光的摄影师，请联系皮特·卡特》，自我推荐广告

何况设计牵涉的问题大多是相互联系、相互影响的，对它们加以协调往往比较困难。多重价值的冲突要求设计者具有很强的逻辑性思维，以便解决问题。

　　无论是逻辑思维还是形象思维，它们在艺术设计中总是互不可分的，既有本质的不同，又是相互统一、紧密联系的。一方面，二者是有区别的：前者以抽象思维活动为主，而后者则是一种具象的思维活动方式。另一方面，二者有着密切的联系：逻辑思维的推进往往伴随着形象思维的发生。在涉及每个命题步骤时，设计者不可能抛开一切形象而只单纯、抽象地进行推理或只以抽象概念为理解基础进行推理，其大脑中肯定会浮现与各个命题步骤相关的形象。另

巴黎设计周海报

外，在建立演算系统来推理而获得符合规律的形式活动的过程中，设计的创意肯定会伴随理性思维而得到完善，至少设计图的网格就是逻辑规范的一种形式。在设计中，以逻辑思维为主的理性思考指导着形象思维的具体运用，得出符合设想或构想的最终形象，在体现审美规律的同时，也满足了市场的需求。

逻辑思维是指在对事物的分析中运用概念、判断、推理和论证等理性的抽象思维模式，来揭示事物本质的思维方式。这种严谨推理的科学认识思维方式，促使人们运用概念进行思考，通过推理形式和逻辑证明汲取知识。这种思维方式能提高人类的思维效率，推进创新速度的加快。在对问题的分析过程中，理性的逻辑思维起着作用，目的在于对各类相关因素进行充分的分析和理解，从而力求在造物过程中和造物产品中体现设计的意图、目的和精神趋向。

十一 理性思维与感性思维

理性思维和感性思维对应着逻辑思维和形象思维。通常情况下人们都知道，感性认识是认识的初级阶段，理性认识是认识的高级阶段，感性认识是理性认识的基础，理性认识是感性认识的必然发展，感性认识阶段必须上升到理性认识阶段，等等。但是，科学的思维方式和所谓的纯艺术思维方式之间的矛盾纠葛，一直

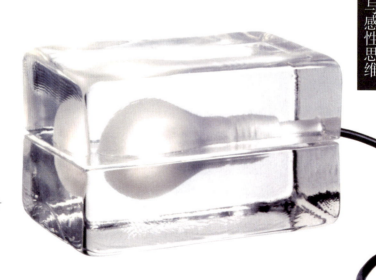

挪威灯具设计

是正确认识艺术设计所面临的课题之一。

人们通常孤立地看待逻辑思维和形象思维,认为前者过于理性,是哲学家的思考方式,而后者比较感性,是真正的艺术思考方式。一些从事设计艺术实践创造的工作者也容易凭着纯感性的经验思考,甚至一些教师也只是流于表面地利用一些思路不甚清晰的经验或教条来传道授业,很少能在较深层次上去探讨设计艺术在思考与制作过程中的科学因素。毋庸置疑,这种做法难以持久有效地解决设计问题,也难以真正地给学生解惑释疑。

理性思维与感性思维常常相互纠缠,从感性思维转换到理性思维有时不到一秒钟的时间。例如,当你在街上行走时,忽然有一个人从背后打一拳在你的背上,你的第一个感觉是轻微的痛,转过头来,当你看到的是一个久违的

矿泉水瓶设计

朋友时，你的理性或者说你的情感因素就会进入，你就会感到甜蜜，或者说痛并快乐着，你的理性及其带来的情感遮蔽了你的痛感。但是，当你看到打击你的人是你的宿敌时，你就会加倍地感觉痛苦。这就是理性的思维影响了感性的思维。

而在平面海报的设计中，我们强调感性的表达，这是因为人们最易于接受感性的诉求。需要指出的是，逻辑思维和形象思维在实际操作中往往要共同经历两个阶段：第一个阶段是将理性与感性互融，第二个阶段是通过感性形式将其表现出来。也就是说，在第一个阶段（接受计划、酝酿方案时期），以逻辑思维为主的理性思考及创作思维需要和以形象思维为主的感性思考及创作思维结合，但设计者偏重于理性的指导，寻求规律，抽象地或概念性地描述设计对象；在

Smart 汽车系列广告

第二个阶段（表现方案、逐步实施时期），理性和感性的思考及创作思维成果，需要通过感性的表达方式体现出来，设计者要以形象、想象、联想为主要思考方式，抓住逻辑规律，运用形象语言，创作设计方案。总而言之，虽然我们将形象思维和逻辑思维加以区分，但是二者的统一性却不能被湮没在简单的对立性中，设计者需要把握逻辑思维和抽象思维的特性，并加以灵活运用。

PHILIPS榨汁机系列广告

第三章 从科学的角度看设计思维

科学与艺术思维：通情达理

艺术设计既有严谨、理性的一面，又有轻松、活泼、感情丰富的一面。只有将理性和感性共同融汇其中，科学与艺术那种紧密的结合才会以独具特色的方式在艺术设计中体现出来。设计是理性和感性的结合体，设计思维的理性结构应对材料、影响、用途、重要性、象征意义和文化等方面加以考虑。设计与科学技术密不可分，科技促进设计的提升，设计反过来也促进科技的发展。

科学思维与艺术思维的关系，可以借用中国词语中的"情理"二字作解释，"情"代表着感性的活动元素，而"理"则代表着宇宙万物不变的定律。有情有理，才是设计的完美思维。通情，使我们的设计人性化；达理，使得设计合乎实用的原理。

科学思维是对事物本质进行理性思考和概念加工，遵循的是理性逻辑，力图达到对事物的科学认识。艺术思维则是对事物现象和本质两方面进行双重加工，加工的重点在感性形式上，遵循的是个性化的情感逻辑。前者用共性概括个性，后者用个性显示共性。前者是自然作用于人的精神，后者是人的精神作用于自然。通过艺术思维特有的双重加工功能，感性形式和理性内容均发生变化，从而形成新的审美形象。

事实上，对于具有设计美学素质的人，无论他是设计师还是艺术家，总会逐渐接受科学的原则，例如黄金律。又比如，荷兰版画家埃舍尔（M.C. Escher, 1898—1972）的版画，是如同莫比乌斯带（Mobius Band）一样充满了数学原理的画面设计。当然，在创作中对于科学原则的叛逆有时特别重要，有设计就有反设计，有主流艺术就有前卫艺术。在抽象表现主义艺术中，

荷兰室内设计，埃克·凡·道格瑞恩

有理性的冷抽象，也有感性的热抽象，即使集两者于一身的艺术家，如康定斯基，也表现出两种思维模式的融合与演进。

在一些和科学技术紧密结合的设计领域里，科学思维是不可或缺的。目前，人体工程学成为设计师进行产品设计时需加以考虑的一个重要技术参数。人体工程学的理念是科学的设计理念，鼠标就是设计师应用人体工程学的最好范例。为了适应使用者的手，设计师想尽办法，普遍认为鼠标与手掌和手指接触的面积越多，使用起来就越舒服。为了证明这一点，设计师在手上涂红墨水进行实验。他们甚至使用红外线相机拍摄残留手掌热量的印记的办法来确定鼠标的形状。

实际上，有的设计表面上看是一个好的设计，但是从科学思维的角度加以审视，则有可能是一个坏的设计，或者是无法实现的设计。例如，北京奥运会体育馆——五棵松文化体育中心，在最终的实施中不得不将原来的设计亮点——奥运会体育馆外立面墙上全球最大的电视墙的面积大规模压缩。否则除了要白白支付约 2 亿美元的成本外，还会对周边社区造成极大的光、热、声污染。这样的错误不应该在设计时出现，更不应该在确定设计方案时被忽略，这显然是缺乏科学的设计思维所致。

另一方面，对于科学家而言，艺术思维也会促进科学的研究，这一点已被一些科学家的研究发现所证明。大科学家霍金（Stephen Hawking，1942—　）撰写的《果壳里的宇宙》，里面不乏用形象的例子来说明

《画像》，纽约巡回展设计

科学的概念，并且他的理论已经超出了我们对宇宙所能够具有的想象。科学史上的许多例子表明，科学领域的猜测和推演，也需要有足够的想象力来支撑。

古代哲学家很早就把想象看作是人类认识自然、认识自我的一种心理机制。菲洛斯屈拉特（Phillostratus，170—245）谈到想象在艺术活动和美感过程中的作用时曾指出，模仿只能造出我们已经见到过的东西，想象却能造出没有的东西。想象是形象思维的基础。黑格尔曾说过："如果谈到本领，最杰出的艺术本领就是想象。"

然而，过去一些设计行业太把专业设计看作科学，在设计里推行的总是既有的概念和一般性原则（在艺术中，其实也有同样的问题）。在基础教育中人们更是如此。

二 科学与设计思维：技术美学

艺术美学是设计美学的基础。美学理论的开拓有助于促进设计的发展，形成设计艺术的美学取向，体现出设计的价值和美感。并且，设计与生产技术的关系是如此密切，一切生产技术的发展都会在设计领域得到及时的反映。

历史上的设计运动反映出技术对于设计的推动。始于18世纪的工业革命给设计带来了前所未有的变化。机械化工业革命导致两种不同的设计态度，一种是顺应，一种是反对。英国工艺美术运动的理论代表拉斯金（John Rustin, 1819—1900）认为，传统的设计，特别是中世纪的哥特式设计有一种简单的美感，而早期粗犷的工业生产技术则带来了粗劣的产品。诗人兼

美术设计师莫里斯（William Morris，1834—1896）强调手工艺生产的精良，追求哥特式的宗教风格和强烈的道德感，以此来对抗工业技术下产生的设计。

后起的新艺术运动则放弃任何一种传统的装饰风格，完全走向自然，体现出曲线和有机的装饰倾向。这种机械生产条件下的革新，是设计美学思想与工业化革命的一种磨合，是对19世纪维多利亚烦琐矫饰风格的反拨，开启了现代设计的先河。以科技进步为基础的工业文明带来了20世纪初各种设计思潮的兴起。机器带来的变化之一，是人们在思想上不再依靠直觉和感觉，而是更相信理性和可证实的信息。现代科学发展延伸出一种设计，即用系统和分析的方式在设计中使用自然。并且，设计产品与人和环境的协调成为设计师考虑的重要因素。

现代主义艺术的基本成分，如几何形式、无装饰的表面和裸露的结构，大量来自机器、速度与能量的技术表现，形成了高度抽象的风格。构成主义的美学观成为现代主义设计的美学基础，也是大工业生产带来的结果。材料和生产技术产生的设计可能性成为设计思维的一个组成部分，因此才会有包豪斯的无腿钢管椅子。而且生产技术也带来了设计造型的巨大变化，如混凝土预制板的生产导致盒式塔楼的设计出现。后现代主义则是对现代主义的一个修正。总之，设计美学的变化总是伴随着时代物质材料的变化，并形成流行的风格。

当代艺术还日益受到现代传播技术和媒介的影响。数字艺术、视像装置对多媒体技术的应用，成为当代艺术引人注目的一个特征。现代消费社会的发展有一个明显趋势，对于设计者和技术人员来说可能是很有利的，即与20或30年前相比，当

下人们对技术更加充满热情，越来越倾向于在技术中寻求对自身的认同。这就导致了人们对于技术美学的崇拜。

　　同时，与设计紧密相连的生产制造技术的发展，是设计美学发生变化的一个重要因素。诺基亚8800sirocco手机在设计时考虑了很多奢侈性的炫耀因素，特意把外壳做成锃亮的感觉，就是极限式工业设计和金属技术所导致的设计思维的变化。技术产品的时代，支撑了新产品美学观的产生。逐渐发展的现代生产技术产生的技术美学，以技术的炫耀影响着设计的方式和思维。

　　科技的迅速发展刺激着设计不断创新，传真机的技术很快被电脑代替，传统胶卷相机也正在被数码相机替代，体现技术发明的设计日新月异地变化发展，也不断地改变着我们的生活形态。据报道，美国已经设计出近似于真人的机器人，未来的技术还会导致设计如何发展呢？难以想象。但技术美学并不能够满足人们精神文化的要求，相反，却有可能使人类更加成为人类所创造的技术的奴隶，这一点已经逐渐开始显现。

三　设计思维的科技特征

　　设计的思维基于现实的需要，这些需要使人们产生了设计的念头。对于设计师而言，必备的科学知识储备是重要的，这包括工程科学、人体工程学、心理学、管理学，甚至市场学。此外，任何新材料和新生产工艺的出现都会给设计师带来新的灵感。物质的创造与生产不仅为设计提供了条件，也会成为设计领域里必不可少的基础因素，成为设计师设计思维的触发点，因此现代许多的设计灵感具有科技的特征，而专业领域的设计具有专业领域的科技特征。例如日本设计师仓右四郎（Shiro Kuramate，1934—1991）1988年设计的"布兰吉小姐"椅，将红色的纸玫瑰融嵌于透明的丙烯酸塑料中，形成一种特殊的美感。

　　摄影、印刷、铸造、切削、加工、焊接、电镀等技术的日

左页图：中国南方航空公司广告；右页图：日本灯具设计，村田智明

益提高，使得设计体现出技术的精致性。如果说，设计的科学性是当代设计的一大特征，那么我们可以推导出这样一个结论：当代设计思维的特征深深体现出科学性的思考，尤其在一些技术性强的设计领域更是如此。从科学技术的角度去思考设计，是一些设计门类的设计思维特点，如汽车设计、工业产品设计、建筑设计，等等。

显然，现代设计的发展越来越依赖于现代科技的进步。因为科技的进步给设计提供了新的材料和新的方法，而这些都会在设计思维上得到体现。比如在视觉传达方面，书籍印刷与装帧技术的进步，照相机械技术和数字化摄影技术的普及与提高，电影、电视、网络媒体的融合及其发展，多媒体技术的突飞猛进，使设计艺术思维得以前所未有地自由飞翔，使想象有了更加有利的实现手段，视觉、听觉、触觉、味觉等感官相互融合的设计表现因为技术的发展成为可能。其中最重要的一个思维基础是对材料的思索，这也可以说是现代科技带来的最大的一个设计变化的动因。众多的材料被生产出来，可以被设计师作为原材料进行新的设计，而材料本身的特性也会成为设计师主动把握和设计的重要依据。例如服装设计师，总是把面料的特性作为设计的重要思考触发点，也可能由于材料的特性表现而引发出新的设计来。

与此同时，科技也前所未有地依赖设计，通过设计转化为产品，改变着社会生活的形态与人们的思想意识。设计思维更加密切关注当代科技的发展。例如3D打印机的出现，给工业生产带来了难以预料的变化，设计的方式也随之可能出现新的变化。当把设计思维和创新联系在一起时，设计思维就与战略创新、技术创新、产品创新、管理创新捆绑起来。设计定位因此落到了如何驱动创新上。

四 艺术与科学的桥梁

设计既是一种创造性的社会文化艺术活动,也是一种分析问题、解决问题的科学活动,处在艺术与科学两者之间,可以说是它们二者的融合,也可以说是处在二者的边缘。这决定了设计既具有艺术的感性思维特征,也具有科学的理性思维特征,在思维方式上与二者密切相连。科学是设计过程的规范,对于分析问题、解决问题具有决定性的意义,客观的技术机能应用也是设计成功的保证。因此,艺术与科学成为设计的两翼,让设计得以自由地翱翔,也可以说,设计是艺术与科学联姻的产儿。当然,具体到设计的某个领域,可能还会稍有区别。在有的领域,科学技术具有明显的重要性,而有些领域则更偏重于艺术的表达。但是,艺术与科学思维的相互借鉴、融合、促进和发展一定会给设计思维带来更大的创新余地。

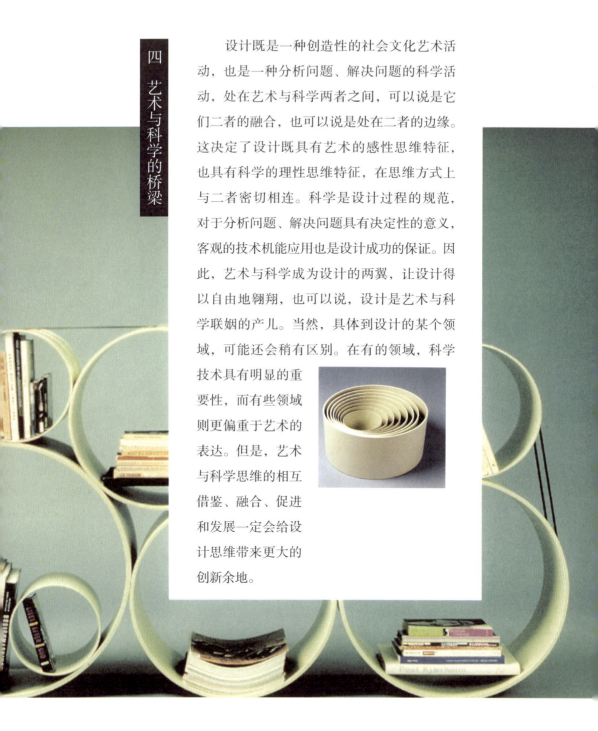

北欧家具设计

纸品公司设计

第四章 从社会学的角度看设计思维

一 作为一种社会性思维

设计是体现时代精神的最广泛、最直接、最敏锐的具体手段,是一种富于创造性的社会活动,因为设计几乎涉及社会生活的所有方面。设计与科学、艺术一起,不断地深入生活,不断地发现设计动机,为人类提供了更新、更进步的思想和更广阔的生存空间、思维空间,也极大地改变了人们的生活形态,由此也进一步影响到人类的思维方式。

法国社会学家马克·第亚尼(Marco Diani)在《非物质社会》里说:"在非物质社会,随着信息的侵入,物质与精神的对立似乎正在消失,工具理性以及这种理性所带来的逻辑原则也正在受到冷落。"这种变化反映在设计领域,就是人们越来越在产品中追求一种无目的性的、不可预料和无法准确测定的抒情价值,以及种种能引起诗意反应的物品。在一般人的眼里,设计意味着装饰性的东西。但事实上没有比设计更深刻的东西了,因为设计是人类创新的灵魂。当然,这是从更高的层面去理解设计和评价设计。

意大利设计师埃托·索托萨斯(Ettore Sottsass,1917—2007)说,设计对他而言是探讨生活的一种方式,是探讨政治、爱情、食物,甚至设计本身的一种方式。归根结底,它是关于建立一种象征生活完美的乌托邦的隐喻方式。

不可否认,设计从属于经济活动,因此设计与艺术相比,特别重视结果,显示出其趋利性的一面。人们有可能因此改变生活方式,也有可能因此获利,设计也因此具有驱动社会经济发展的功能,但是设计也有可能导致资源的浪费。因此,影响设计思维的,自然有社会观念方面的因素。

不同于艺术,设计的功能有明显的实用性,这种实用性导致了设计思维的明确指向性和功利性意图。功能主义在实用方

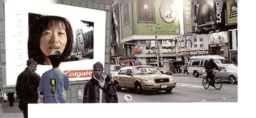

面有其合理性，但是物质文明的发展并不能够以功能为最终的目标，还要讲究设计的精神价值。在现代设计中，设计不仅给社会提供产品，而且为人们提供一种生活方式。消费创意本身已经成为一种生活时尚，生活价值观的多样化也使得设计创意的出发点多样起来，这些都会在设计者的思维里得到体现。

那么有没有更高的对于设计精神层面的追求？社会要获得发展，要求人们有清醒的可持续发展的全球观，这种在人类发展过程中积累的文明因素，不能因为设计追随物质消费社会的享乐性、逐利性而有所减弱。相反，精神性因素应该在设计思维理念中不断加强，成为每一个有良知的设计师在从事设计时需要加以考量的因素。设计可以极大地改变人们的生活方式，但是人们不应当忘记，是生活方式、生活态度决定了我们需要什么样的设计。例如英国设计师在伦敦郊区所做的生态住宅区设计，就是环保的生活态度所产生的设计，体现了设计的人文观念对于设计思维的要求。

20世纪科学的发展，尤其是电子信息技术的发展，对设计思维和技术都有影响。20世纪思想史最重要的发展——绿色意识的传播推广，也对设计产生了影响，同时，消费主义对设计的影响则作为其对立面而存在。

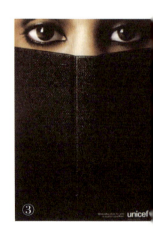

设计将长期以来一直分离的科学和人性融合起来，消除人对世界的焦虑，人和人之间、人和环境之间的疏远，使生活更加快乐美好。通过设计体现自己的意志与情感，建立与自然资源、城市环境、人际关系的适当尺度，是新一代设计师的职责。

①⑤《更加亲近》，高露洁视频广告设计，瑞思马斯·塞耶；②《购物车用币可让难童吃饱一天》，捐助广告
③《为伊斯兰妇女提供更多教育》，联合国儿童基金会广告；④《我们的车灯比别人亮三倍》，马来西亚汽车广告设计

二 设计师是一个社会角色

当你成为设计师的那一刻起,你的设计思维就可能被固定的职业和戒律所约束,只有把自己的世界观还原成社会人,把设计不只是当成一份工作,创意才不只是一项任务,生命才不会虚度。社会人是怎样的状态呢?社会人具备一切常人所有的情感要素。这样的设计师在创作的过程中,目光并不是只聚焦在产品上,还包含着对生命的洞察和热爱,对社会的理解和智慧,对问题的关注和参与。要达到这样的境界,要有终极关怀的情愫,有忧患意识,学会用设计赞美一切人性的美,弘扬一切人性的善。这是一切以"以人为本"为宗旨的设计思维的出发点,这样的作品才能打动人心。

设计思维是我们对于这个世界独特看法的一种表达,创意是宣扬良知和善念的窗口。设计不仅仅是商业包装,更不是包装中的欺骗,设计自有其自律的原则,而原则的建立来自我们各自应有的行业自律和基本品德。创意是创意人对自己人生经验的提炼,好的创意一定是人类普遍认同的价值观中散发出来的幽默感,有时也可能是带泪含笑的一出生活情景剧。比如,无障碍设计体现着对残疾人的关怀,分类垃圾箱设计体现了珍惜资源的环保意识。设计应在一切社会细节上体现出对人的关爱,提供温暖人心的方便与舒适。

设计师的良好精神追求应当体现在物质的表象世界里，而不仅仅是表象的世界决定了物质主义精神的存在。由于人们的生活往往是按照广告来休闲、消费，甚至爱与恨也都渗透了外部力量，结果，人类丧失了把现实与哲学所构想的世界相对照的思维能力，演化成"单向度"的人。

20世纪40年代处于原材料经济时代，50年代是商品经济，70年代是服务经济，90年代是体验经济，人们的观念与想象在经济的发展中明显体现出来。在互动的经济形式中，设计过于强调商业活动给消费者带来的独特的审美体验。罗兰·巴特（Roland Barthes，1915—1980）批评说，审美是一种逃避的技巧，借以逃避所有深入的动机，放弃对事物的理性追问。

尽管预言是危险的，因为过程中的任何一个小的因素都有可能改变世界的进程，蝴蝶效应在历史的演进中也是屡见不鲜。但是就大势而言，在未来的几十年里，物质主义的社会持续演进仍然势头强劲，设计师在其中扮演着重要的角色。

在当代，艺术家进入生活领域，重新组合物质生活与精神审美的关系，按照趣味和理想设计制造产品。后工业社会把产品中给人的美好感受看成是对功能性设计的超越，从而帮助人

左页图：交通安全公益广告；右页图：《保护资源，仅用所需》，环保系列招贴设计，Sukle公司

们去获得一种审美的生活方式。设计因此具有了文化生产和创意生产的功能，正在超越艺术与日常生活的界限。

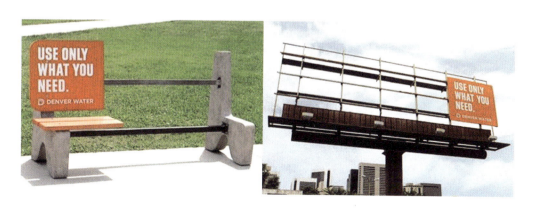

三、设计思维体现共同价值观

在设计的过程中，影响设计思维的因素很多，比如社会大众的审美趋向、客户的要求，以及设计本身的一些制约条件等。作为一个设计任务的完成者，也是社会文化的缔造者，优秀的设计师会对社会上的设计文化思潮产生重要的影响，这也就决定了设计应当有更高层次的追求。是在设计的混乱与无度中浑水摸鱼，还是高举审美理性的大旗，为设计的社会审美舆论作正确的导向，这种反思当然源自设计师对自身价值的判断。

什么是有价值的设计，什么又是没有价值的设计？这主要取决于对"以人为本"观念的真正理解。以人为本，不是强调以人为尊，将自然看作附庸，看作是为人类服务的对象，而是强调克制有度的绿色设计。我在澳大利亚考察设计教育的时候，看到学校把环保设计作为一项训练课题加以设置，使学生将环保观念作为设计时的本能。设计的本质是把思想和概念转变为视觉形式并为信息带来秩序的能力，更重要的是，设计体现一种人文关怀的精神，这应该是当代设计的宗旨。

"有计划地废止制度"曾经是设计的原则，但是在设计伦理的演化中被废止，恰恰说明了人类无形的思想对设计本身的影

响。而新的设计思想——绿色设计则源自人类文化对设计思想所产生的影响。

举一个国外的"万事达"信用卡广告做例子。这个广告表现了一对外国老人结伴到中国旅游。广告没说这对老人属于几度"夕阳红",但这广告我们看得明白:相濡以沫,亲情无价,尤其老来相伴,形成了很感人的画面。紧接着广告词躲在美感后边:有些东西钱买不到,钱能买的,用"万事达"。

看万事达的广告,很明显的感觉就是广告创意者在宣传信用卡的同时,更在称颂"艺术"和"亲情"这些创意者和客户认为有价值的观念。无疑这种价值观念成了设计思维的基础。相比之下,许多中国广告拍得不难看,却没有感染力。中国摄影、灯光、剪辑和后期制作技术能力已十分先进,但是中国广告常常忽略广告中某些非常重要的元素:健康的价值观。

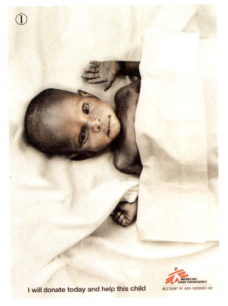 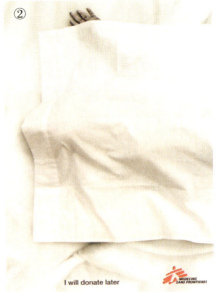

①《我会今天捐款,帮助这名儿童》;②《我以后会捐款》
慈善机构系列公益广告,此广告刊登在连续的两页上

无论创意者的价值取向是否正确或准确，优秀的广告不应该忽视广告所应表达的价值观。美国纽约曼哈顿第五大道40街朝东10米就是"麦迪逊大道"。在这里工作的人们，每天上班、下班，有看不尽的富贵荣华，听不完的声色犬马。可就是这么个金钱世界，在脚下川流不息的地铁里，有这样一幅黑白广告：一个中年妇女带着行李靠在地铁的楼梯口，满面疲惫；一个穿着地铁工作人员制服的小伙子，右腿跪在地上，很典型的美国青年的习惯姿势，关切地向中年妇女询问着什么。小伙子非常结实高大，在画面中又是前景，但因为这么单腿点地跪着，构图上比妇女稍低。广告上有句广告语，译成中文大意是："这是地铁的终点站，但我们的帮助没有尽头。"相同题材的系列广告还有地铁站里的流浪汉，也有个小伙子在他的身旁向他询问着什么，广告上写着这样的字句："He maybe without a home but he is not without help（也许他没有家，但不会没有帮助）。"

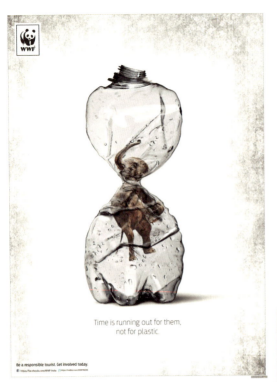
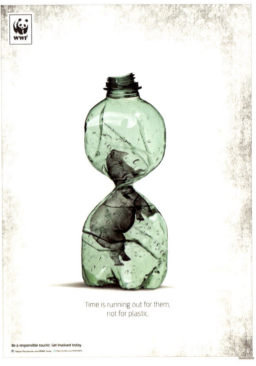

环境保护公益广告

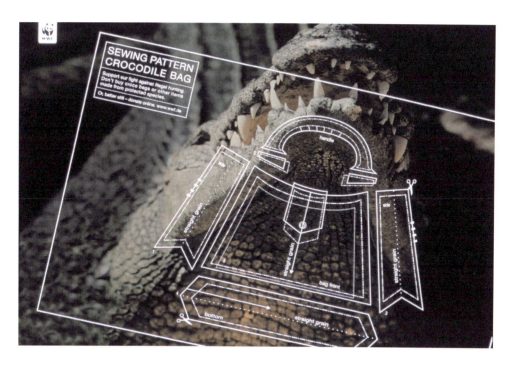
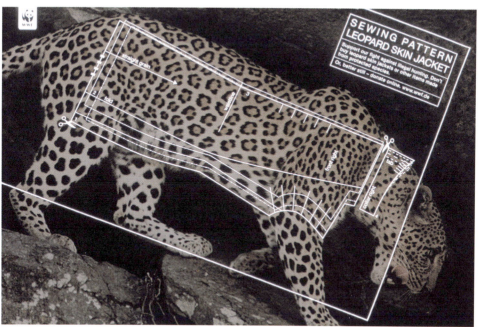

保护动物系列公益广告,世界自然基金会

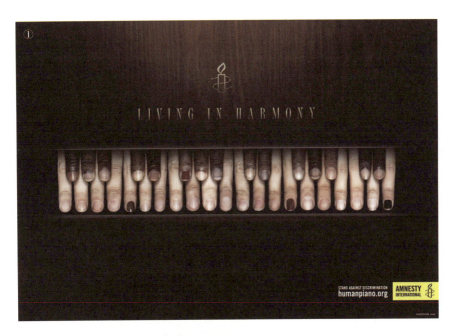

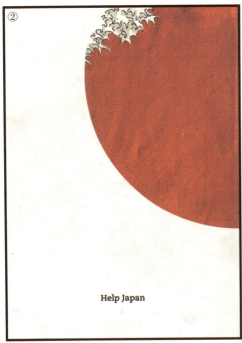

① 和谐生活主题的公益广告；② 日本海啸后赈灾募资海报

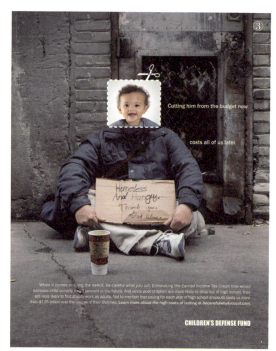
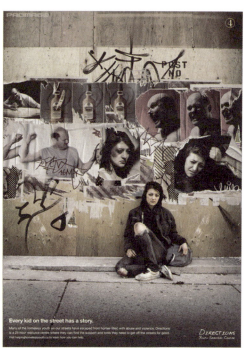

③ 保护儿童公益广告；④ 保护青少年公益广告

设计无形中刺激着消费。鲍德里亚（Jean Baudrillard，1929—2007）认为，消费正成为认识世界的方式，社会发展成生产符号和传媒的场所，资本主义消费的活力就在于它将物质的消费转化为一种意识形态的美学消费，人们在消费物的同时，也在消费物的符号意义。文化创意产业方兴未艾，从另一个侧面印证着这一观点。如果是这样，那么设计师就是符号意义的赋予者，是资本主义活力的一环。

中世纪以宗教的名义强化精神生活和世俗物质生活的分离。文艺复兴把欧洲从禁欲主义的樊篱中解放出来。近现代的工业文明创造了一个前所未有的物质世界，这个世界无时无刻不包裹着我们，以至于替代了自然的物质世界。商业理论在趋于完善，高度发达的市场经济带来了无数商业理论的泛滥，相匹配的设计也在演化成无数的物质形态出现在人们的生活中，潜在的动机则是利益的驱使。美国作家亨利·米勒（Henry Miller，1891—1980）说："所有的人都在汽车、房子的消费中寻找自己的灵魂。"这也可以看作当前中国的写照。

因此，影响设计思维的，自然有社会观念方面的因素。趋利性的设计只要把作品搞得天花乱坠，以出挑的形式蒙人就行。这样的设计大量地充斥于人们的生活，而这是对于设计的一种亵渎，对设计元素的一种浪费。当设计者急功近利、利欲熏心、私欲扩张时，设计本身已不纯粹、已经走样，变成了过度的无益的设计。当然，有时并非是设计师的本意，而是客户和雇主意志的反

四　设计思维的过度与泛滥

日本百货公司广告

映,设计师沦为工具。市场的需求反过来影响设计,一些中秋月饼盒的奢华设计就是很好的例子。

设计是物质消费中重要的一环。精神上的享乐主义与物质主义的消费模式不谋而合。从设计的样品到流水线的生产,从消费者调查到刺激消费欲望的策划,无一不贯穿设计的思维方式。而在设计之中,不断生成的物质审美主义是具有力量的,并且正在成为一种越来越强烈地影响社会发展的力量,也在很大程度上忽略了与人的存在本身相关的精神世界。

设计中不断地引用艺术中的大量图像,也不妨看作是现代资本主义的扩张在文化领域的体现,其结果就是将一切批判的东西都经由设计消解,社会意识形态被设计文化的表现模式所肢解。对于设计的公共性体现出来的各种可能性,我们不能不在思维上加以清理。

Marou 巧克力的包装设计

以西方的思维评价模式为导向与发展路径，无疑会使我们忽略自身文化传统的价值。完全的西方思维模式不仅会造成我们本土设计发展的畸形，更会造成设计竞争力的缺失。因此，设计思维研究也应以中国文化研究为本，回溯中国文化的精粹与根源，归纳出中国设计思维的精神特质和内涵；同时兼容并蓄，发现符合现代性与未来潮流的设计新理念。中国传统艺术思维的基本方式包括：观察、摹形、情感、想象、象征、整体与妙悟。观察是中国艺术思维的起点之一；人类早期的造型艺术，就是从摹形发展而来的；中国艺术十分强调情感因素；想象是中国传统艺术的基本特征之一；中国传统艺术思维具有强烈的象征性；中国艺术历来讲究整体性；妙悟也是中国传统艺术思维的特有现象，并且有其他的文化范畴作基础。

现代设计观念无论从形态还是形式上，或是从

五、弘扬传统文化

艺术发展的角度来看，都与中国传统视觉造型元素有着一定的渊源。谈到设计思维的本土性和开放性，对具有中国地域特色的旧有造型元素进行形态上的改造，不仅能使各种元素传递现代设计观念，更能使旧有元素传递现代信息，符合现代设计的功用，从而摆脱元素在使用上的局限与语意上的偏差。从标志设计来看，香港设计师靳埭强设计的中国银行标志，就是用中国元素铜钱同汉字"中"字产生新的组合，是传统的文化图形与现代的审美观念相结合。深圳设计师陈绍华参与设计的北京申奥标志，用太极拳动作造型与奥运会五环产生新的组合，也算是一个结合较好的例子。大部分的设计面临的受众和消费者是国人，每个人都要受到自己所接受的传统文化的影响。世界上几乎每个民族都有自己特殊的历史、文化传统和思维方式。民族的思维方式具有长久、普遍的特点。一个民族的社会意识和实践的所有方面都受到民族思维方式长久的影响。设计文化是人类文化最典型、最集中的体现。文化具有延续性的思维积累特征，在这个积累过程中，

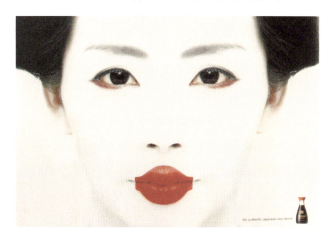

正宗日本豆酱系列广告

新一代必然要给传统的文化内涵注入时代的特征。

对于传统要采取继承和开放的态度。继承就是采取一种主动的姿态面对传统文化，是一种扬弃的继承；开放，则是以一种主动的姿态去面对现代文明和设计中人文关怀的力量，吸取人类设计中的普适价值观念。在经济全球化的背景下，现代的世界需要交流，需要勇敢地参与到信息爆炸的当今时代中，寻求各种文明观念的和谐融合，这也会体现在设计的思维中。例如外国企业在中国内地的本土化政策的实施。特别是像设计这么一个信息交错的行业，开放的姿态永远是获取第一手灵感与资料的前提。继承与开放的结合，是科学思维与艺术思维的结合，是在感性与理性的天平上找到支点。

当今世界上不乏把自己的文化传统与现代文明有机地结合

丹麦嘉士伯啤酒系列广告

于设计中的民族,他们的成功主要得益于协调处理好了设计中的继承与开放的关系,在对传统的现代诠释方面进行了钻研与探讨,成功地把它们纳入设计思维中,最后形成的设计既不落后于现代文明,又有对自己母体文化的追忆。这样的设计具备了较高层次的文化内涵,让人赏心悦目的同时也能激发对历史的感悟。

①《天空是黑的》日本展海报;②《爱之屋》海报

六、介入时尚与流行

在一些时尚产业的设计领域,如果设计师对时尚反应迟钝,不善于发现、把握、迎合潮流,那他就很难摸准时代的消费脉搏。例如服装服饰设计,在这些领域中,耐用已经不成为设计的要素,代之以时尚求变和标新立异的原则。例如广告设计要让客户的产品通过广告增加销售,引导时尚潮流是行之有效的方案。几乎每一个新产品投入市场,前期的策划与商品定位都必须考虑时尚因素。"拜物细胞开始作祟,炫耀心态陷入不理性,即使是科技必需品,都要比别人奢侈三分。"这是明基系列电脑笔记本的广告文案,并且极力运用色彩变换进行视觉感官的刺激,来诱发人们的时尚过敏症。

时尚的形成有人为炒作的因素,是商家、媒体、行会联手创造的结果。因为时尚带来消费的浪潮,也给各方带来实在的利益。广告人利用人们对时尚心理的跟随和认同,给时尚标出令人咋舌的价格,最明显的就是"品牌战略"。设计大师会密切地关注社会与时尚的潮流,并因此决定自己的设计方向,改变设计思路。一般的设计师会敏感地注意到别人的设计思路,跟

《生命线》,室内设计,澳大利亚庞达罗萨设计小组

随性地让自己的思维屈从设计的趋势。而低能的设计师则只会模仿设计大师的成果,这也成为一种设计的附庸心理,犹如傍大款一样,紧紧地攀附着著名的品牌设计。奢侈品的设计位于时尚设计的顶端,独创性强的高水平设计也易于被奢侈品高价购买,总是引领着时尚的潮流。其结果就是,设计的符号演变成地位财富的象征,设计师的思维定向在其中起着推波助澜的作用。

设计师对于时尚的追求和研究有其赤裸裸的商业性。他们运用时尚的概念对观众的购买力进行诱惑和怂恿。时尚的形成包含人类社会极其复杂的因素,但设计师把时尚心理作为自己思维的一个部分,常常在时尚心理上寻找推销的突破口。他们居心叵测地把时尚分解成多个元素,然后把它们按地域国家、风俗文化和行业类别等,人为地进行切割,最后通过媒体毫不迟疑地对消费者发起宣传攻势。所以表面看广告人好像是在推销时尚,实质上是在暗中操控时尚心理。所以从某种角度说,时尚有一种心理价值,同时又有一种世俗价位。

时尚本质上更接近一种潮流的阶段性存在和流行。因此,时尚本身其实是比较中性的,时尚有其褒义,是人的审美意识对它的本能呼应。迎合潮流可能符合时尚,与潮流背道而驰也可能创造新的时尚。因此,要想时尚并且时尚得得体,关键在于你的审美态度。审美只有在真正实现心理的独立和个性化的价值

2014春季时装秀,让·保罗·高提耶

判断并充满自信之后,才可能找到正确的途径并且获得选择和创造的自由。那时,价值和价格的冲突也就不会像以前那样激烈和不可调和。

时尚生活的审美特征、工业生产的泛文化趋势、后现代美学观的普及,使时尚产品设计作为一种新的艺术形式,正与广告、大众传媒一起把商品生产改造成文化生产。商品在被使用的同时,也被视作一种文化符号。商品世界自身,正在构成一个巨大的文化表意系统。日本的时尚消费文化已经深刻地辐射到中国,其中包含的浪费、极端自我主义等特性也是明显可见。在这种情形下,如何保持自身的文化竞争力,这一问题值得设计师思索。

时尚由于自身的特性,使得其在社会学、社会心理学中成为有趣的课题。任何一种时尚的形成和传播,同某种社会思潮的形成一样,和某些社会集团不遗余力的推动和宣传密切相关。品牌和概念的挖掘树立,历史习俗和人文精神往往是不可或缺的关键因素。时尚的脉搏,常常不在赶时髦的队伍里跳动,而偏偏在传统与艺术的故纸堆里呼之欲出。一个品牌可以诱导时尚,一种文明可以形成时尚,但是任何的时尚都需要社会文化心理的认同和推动,需要精心的策划和设计。这一特性,使得设计对于时尚的形成和传播在社会的层面既有责任感,又受到某种约束。

兰蔻睫毛膏广告

七 诗意地生活

设计紧密地反映了当代生活。艺术家面对生活发出自己的质疑，用艺术让人们思索与感动；设计师则以一种更高质量的物质生活要求，来发现生活环境中存在的问题，通过设计加以改善，为人类的生活环境与器物的完美而设计，这便是对"诗意地生活"最好的阐释。设计与生活的关系必然为设计师所思考，设计思维以人们生活品质的持续提高为目标，依据文化的方式与方法开展创意设计与实践。然而，最为重要的是，设计要从满足人们生活欲望上升到更高哲学层面的思考，创造理想的生活。这其中的质疑与发现，也包含了思想与伦理层面的因素，即设计的价值观也会影响对生活问题的解决。设计的功能也包含着丰富和升华人们的生理体验和心理体验，以提升生活品质、传递信息和创造新的思维方式。

设计源于生活，这句话是非常有哲理性的。仔细想想那些优秀的作品，哪件不是源自作者对生活的细心观察和体会？只有真正懂得生活的人，才能成为一名优秀的设计师。懂得生活，才会深切感受生活细节的重要。每个细节都是靠不断地体验和观察得来的，脱离当时当地生活的设计样式往往会沦为纯粹的风格，仅止于纯粹设计风格的作品在生活中也就易于短命。

设计师的思维是在限制中求变化，在约束中

果盘设计，CKR 设计公司

求自由，必须随时观察专业领域的设计发展动向、社会需求的变化以及技术的演化进展，不断地反思设计产品存在的意义及其带给消费者的实际感受，以及如何通过明确的市场定位来提升设计的价值。设计也提高了产品本身的价值。社会和市场的快速变化决定了设计师的思维本质不能安于现状，而应随时求变，随时求新。在高度信息化的当今社会，设计师必须形成快速思考、快速提问的专业能力，并迅速行动，及时地解决设计问题。如美国知名设计公司 IDEO 提出"快速打造设计原型"的观点。这也意味着，如果你想在这时代立足，你可以不做设计师，但你不能没有设计师的思维和决策能力。

艺术家和设计师要有一颗赤子之心，用诗意之情对这个世界产生反应。现在的世界，不是我们主动地去寻找它，而是它以一种让你来不及思索的状态扑面而来。艺术家有可能采取逃避的态度，设计师则要热情地投入其中。逃避是一种消极的方式，忘情地投入虽然可能获得巨大的利益，但是二者都不是我们所要采取的态度，我们既强调艺术的入世，又要以一种设计的态度与消费主义保持距离。

家具设计，P.戈拉塞利

日本灯具设计，敏彦铃木

第五章 从语言学的角度看设计思维

一 上下文关系

思想离不开语言的表达，没有语言，就没有思想。艺术设计的语言包括文字、动作、声音、图像等，视觉语言是设计思想的一种最重要的表达方式。用语言学的方式可以很好地研究设计思维的运行模式。我们也可以把语言看作一个符号系统，符号会影响到思维的方式，因为当人们开始思索的时候，思索会变成文字，文字则酿成思想。而形成思想的文字就是符号，当人们有想象的时候，想象的形象也可以看作图像的符号；当人们观看并且描述时，现实的形象也可以看作是符号。

瑞士语言学家索绪尔（Ferdinand de Saussure，1857—1913）认为，在一个共识的"语言形态"中，重要的不是个别组成部分，重要的是它们之间的关系体系。索绪尔将语言比之于棋局，每一个棋子的潜力取决于它同其他棋子的关系，而不在于它自身的属性。如果大家不介意，我们可以用一段粉笔头来代替白王后而不影响棋局。法国学者罗兰·巴特也曾经把索绪尔的模式用于研究语言以外的文化现象，例如流行服饰体系。

要了解作品的意义，也要了解作品产生的背景，这就如同要了解一个单词在整个句子中的位置，它与其他词汇的关系构成了一句话的意思。推而广之，一句话的意思也不能离开其与上下句子的关系。比如，她笑嘻嘻地说："你坏死了"和他恶狠狠地说："你坏死了"，同样是"你坏死了"，却有着完全不同的含义。因此，上下文关系是我们在设计中要加以明确的，图像的背景、色彩、表现手法、文本等都是图像的上下文关系。在一个语义系统中，重要的是元素之间的相互关系，而不是元素

海报设计，Sagmeister & Walsh工作室

本身，这一思想在当代语言学中已经成为不言自明的公理。从这一点受到启发，回头看设计的元素系统也是如此，但是也有区别。粉笔头在棋局中能代表王后，但是在设计中，比如这是一幅海报，或者一个创意，我们就会把棋局看成是一个非棋局。这首先是由于王后被粉笔头置换引起的，其次是因为粉笔头与棋局都脱离了自身原有的含义，而具有了新意义，这新意义是由二者非同寻常的关系引起的。当然新含义是建立在其本身的意义概念之上的。

维特根斯坦也用棋局做比喻，把游戏的概念引入语言学。他说，想一想我们称作游戏的东西，如棋类游戏、纸牌游戏、球类游戏和奥林匹克这样的游戏……对它们来说什么会是共同的呢？不要说"它们一定有什么共同的东西，否则便不会被统称为游戏"，要注意和观察。维特根斯坦主张：词的意义即是其在语言中的应用。

游戏的概念引入到语言中，产生了维特根斯坦的"语言游戏"：通过一个词在大量的语言游戏中的作用来了解这个词的意义，寻找词的多重性与多样性。在这里，可以把语言置换成设计元素。

左页图：空手道学校的户外广告；右页图：马来西亚科伦坡胶带广告

二　元素与规则

维特根斯坦说:"初看起来,一个命题——如印在纸页上的词语——似乎并不描画那个与之相关的现实。但乐谱初看也并不描画音乐,拼音符号(字母)同样不直接描画我们的话语。然而这些符号语言就描画了它们所代表的东西。"(《现代世界文化词典》,江苏人民出版社,1988年,第727页)

对于文盲而言,任何文字仅仅代表一堆线形的图画,必须通过学习才能知道每一个符号所代表的含义,才有可能知道它的本质。因此,书法家在写书法的时候,既会被书写文字的情绪所感动,同时又在注意着文字的形式美感。但是看不懂草书的人就只能体会线条本身的形式美感。

一个词语代表一个意思,另一个词语代表另一个意思,组合起来形成一个整体,描画出一个现象与事实,或者表达一个完整的意思。这就是局部与整体的关系。在其中,词语的组合对意思的表达十分重要。其关系也可以拿建筑做比喻,建筑的局部结合形成一个整体。各种几何图形的相互影响,使建筑物的各个部分以及它的附近环境结合成一个有机的整体。而大量

有趣的平面和立体建筑物件、房屋的各个部分，包括每一件家居和用具都相互配合构成统一的整体，我们可以把这叫作具有"内部体系"。建筑形式的基本结构及其所包含的意义，也就是组合方式，值得重视。

　　再回到语言学上来，有意义的话语可以分析成基本的命题的语句构成，这些基本命题与它们所描绘的事态相符。但是词语不能简单地理解为事物的名称，就像人民币一样，可以购买各种不同的东西。语言犹如一只口袋，不同的语言犹如民工的大提袋或淑女的小手袋，或犹如电工的工具袋。语词想要有意义，必须在使用时受普遍规则的支配。规则使得交流成为可能，但又限制了新的语意发展的可能。在这里，语词仍然可以置换成元素。因此可以说，词的意义在于语言中的应用，建筑局部的意义在于整体的构架。以下是意象派诗人庞德的《地铁车站》中的诗句（《意象派诗选》，漓江出版社，1986年，第85页）：

丹麦Superkilen Urban公园，BIG（Bjarke Ingels Group）设计

产品设计,日本 Shin Azumi & Tomoko Azumi 公司

人群中这些脸庞的隐现；

湿漉漉、黑黝黝的树枝上的花瓣。

单独地看，这两个形象场景并没有什么新鲜感，也不存在必然的现实关系，但是组合在一起却产生了极其生动的感觉，这说明了什么？显然，句子和词组被看作意义的单位，而不是字词被看作意义的单位。我们必须重视组合句子，因为组合得好，句中或词组中词与词的关系就会产生一种新的火花，显示出一种具体、独特的直觉。"大象在电线杆上跳舞"那样的事物、地点和行为的异常组合便是如此。

维特根斯坦说，凡是无法说出的，就得保持缄默。"任何理解我的人都将我的命题视为废话。"不过，有所裨益的废话如同一架梯子，人们凭它登上了高处，然后将其抛弃。

① 阿迪达斯运动鞋广告；② 香港瑜伽中心广告

③ 阿迪达斯广告；④《逃脱》，体育运动类广告

三、语言三要素

对于一位设计师而言,必须考虑到设计语言的三个要素。一是说话的语言性:说话表达了什么意思,即语言表述的内容。二是说话的言语性:话是怎么说的,即语言表述的方式。三是说话的时效性:说话对别人产生了什么效果,即语言的影响。

注意说话的语言性,表明语言是思想的工具,要说什么必须透过语言加以明确。语言所传达的意思是否清晰明确,依赖于视觉图像和文本要素。说话的言语性,则要求说话者能够生动有效地传达意思,仅仅把话说出来还不够,还要说得好听。说话的时效性,表明说话要讲究场合、地点、对象,不能无的放矢,对牛弹琴,而是使之起到应起的作用。从受众角度讲,这个问题是:你要对什么人说话?对他们而言,这就是你所要传达的信息吗?你期望引起什么反应?

除非是自言自语,一般来说,语言涉及三个方面:说话的人、要说的话、听话的对象。设计也涉及三个方面:设计师、客户、消费者。无疑,无论说话

Persil 洗衣粉系列广告

者考虑不考虑对象（而设计师总是会考虑到客户和消费者），对象的解读都会对语义产生影响。

　　传达的对象影响传达的方式，设计传达的有效性受传达方式的影响，无效意味着浪费，这当然不能让客户满意。如何以最少的成本、最简洁的手段获得最好的传达效果，是设计师必须考虑的问题，这也使设计的方式变得重要起来。因此，设计的思维模式值得研究，即传达的对象的各种因素成为被诉求研究的内容。

　　英国哲学家艾耶尔（Alfred Jules Ayer，1910— ）说，一句话对某个特定的人产生实际意义的先决条件是他知道如何证实这句话所要表达的主张。"对牛弹琴"便是无效沟通的表现。但是必须要证实吗，可能不必，只是必须要具有理解这句话所应有的知识背景。

用《每日新闻》为矿泉水瓶做包装，Yoshinaka Ono，2013 年

我曾经和学生们玩过一个游戏,将不同人写的词语加以随机组合,因此产生了诸如"青蛙在天空粗暴地欣赏自己"的句子,学生让我表演"粗暴地欣赏"是什么,这一下难住了我。的确,一是觉得表现出对立的矛盾颇难,二是表演也会丢失这其中隐含的意象。按照语义学的观点,将一种语言翻译成另外一种语言,会出现语义的丢失和增加,不可能百分之百地转换。比如,诗是很难翻译的,因为它的意象与韵味都有语言自身的特点,比如李清照的《如梦令》:

昨夜雨疏风骤,
浓睡不消残酒。
试问卷帘人,

四 转义与丢失

①电话《鸟人》海报,2014年;②《战争之王》电影海报,2013年

却道海棠依旧。

知否？知否？

应是绿肥红瘦。

翻译成英文是这个样子（这已经算是好的了）：

Last night the rain was light, the wind fierce,

And deep sleep did not dispel the effects of wine.

When I ask the maid rolling up the curtains,

She answers : "Can't you see? Can't you see?

The green leaves are fresh but the red flowers are fading."

波兰电影《镜子》海报设计，思泰塞斯·安垂克威兹尤斯

文字语言变成视觉语言也有这样的问题。我们很难用文字描述味精的味觉作用,最习惯用到的是"鲜",但是用视觉形象来表现"鲜",也不是一件容易的事。饮食简单有限的古代人以为鱼和羊肉味道鲜美,从而创造了这个字,现代人的食谱无所不及,天上、地下、陆地、水里的无所不吃,即使如此,又能用什么象征"鲜"字呢?更何况是事物背后潜在的意义呢。

在设计中,如何将文案的诉求尽可能地传达给受众,是图像表达思想的要点。

《As you like it》歌剧海报,皮尔·门德尔

五 概念的推移

概念是反映事物本质属性与共同特征的思维形式，是思维的基本形式，也是人类知识的基本构成。形成概念或掌握概念是人类认识事物、掌握知识的重要环节。内涵反映事物（即思维对象）的本质属性，所谓"本质"也就是一事物之所以为该事物，及其区别于其他任何事物所固有的根本属性，它是唯一的。外延是反映思维对象的范围，也就是指该概念适用的范围。

举例而言，"白马"与"马"是两个不能等同的概念，即"白马非马"。但如果一个概念的外延包括了另一个概念的外延，那么，外延大的就叫属概念或上位概念，外延小的就叫种概念或下位概念。例如，"马"的外延包括了"白马"的外延，所以"马"是属概念，"白马"是种概念。从这个意义上来说，如果将"是"字理解为"属于"，如此一来，"白马是马"就可以理解为"白马"属于"马"，那么"白马非马"的命题就是错误的了。所以，"白马非马"这一命题的解决，并不在于"马"和"白马"的区别，而在于对"是"与"非"的理解。

即使在一个语言系统之内，一个词转换到另一个词，语义

中国地图形状的书架，美国罗思·阿拉德

多少也会发生变化。例如,从悲伤到悲哀到悲痛到悲凉,我们可以延伸它,但是从语义学的角度上我们不应该把它画等号,而是划成箭头。因为在推移的过程中,我们会看到在"悲"的基础上,逐渐增加了什么,又消失了什么,毕竟相似不等于相同。这对于我们发展设计思维无疑有很大的启发。

六 符号的意义

广义的符号是指用一种媒介指代某一种事物,也就是信息的载体。视觉符号则是指人类眼睛看到的表现事物性质的符号,事物凭借其自身的大小、色彩、形状、材料以及现实形象、文化含义,形成传达特定意义的视觉符号。

语言是符号的一种,除了语言符号外,还存在大量的社会文化符号,如手势、象征仪式、礼节形式、军用信号等。在瑞士语言学家索绪尔之后,符号学家们不仅研究语言符号,而且也对非语言类的社会文化符号进行了大量研究,如罗兰·巴特把符号学用于服装、广告等,为符号学进入艺术设计领域铺平了道路。

传达和沟通的设计元素包括图像、色彩、文字、材料、符号。索绪尔关于符号和语言作为符号系统来分析的观点,可以延伸到设计元素的分析中,例如图形符号、标志符号的形式与意义。词汇就是元素具有稳定的既有意义,形成了符号的基本含义。

波兰电影《战犬》海报设计,瓦德玛·斯维尔兹

符号的视觉传达应当具有指示性、说服性、象征性和说明性。设计师是视觉信息的发布者，也是符号的提炼者和使用者。设计应具有两方面的追求：一方面，符号（如标志）必须是一目了然的，也就是说，必须让人们顺利地从能指走向所指（能指如果始终不能过渡到所指，也就不叫符号了）；另一方面，符号必须是充满感性意味的，也就是说，从能指到所指的道路不能是单一的或过于快速。设计所追求的境界是当人们明白一个符号的意思之后，还愿意逗留和徘徊在符号的表面，通过符号的视觉表现获得审美的愉悦。

符号的选择是第一步，符号的变化（自身变化成另外的图形，例如铅笔变成圈形）与符号的结合（符号与符号的结合产生意义，例如铅笔与犁合起来耕田）都会产生视觉的刺激，也就是产生构思。设计者必须针对特定的内容和特定的受众来选择符号媒介，这是设计思维的基本原则。

卡西尔在《人论》中说，符号化的思维和符号化的行为是人类生活中最富有代表性的特征。在长期的文化

① 《避免死亡的最好办法》海报；② 《丹佛以东》海报

发展中，人类已经形成了符号化的一般规则，这种规则既是人类交流的依据，同样也约束着人类的思维，因此在遵循一般的符号化规则的基础上，突破发展规则有着十分重要的意义，能扩展人类的思维，积累更加富于活力的设计与艺术文化。

字词作为语言的符号，广泛地应用于平面设计之中，在艺术中应用的范例也不少。英国的工艺美术运动和新艺术运动把单词作为画面整体结构的一部分。20世纪的立体主义、未来主义、达达主义、构成主义、拼贴主义，甚至概念主义都把单词与字母作为作品的基本组成部分，也由此影响了很多设计风格，例如包豪斯的招贴设计。后来的"单词艺术"形成一个特征：严格的言词意义还存在，但已退居二位。在这些试验性的形式中，单词、字母或词组以无从琢磨的组合表现，无意义、隐喻、荒谬和清晰易读相交错。其组合的手法，例如拼贴、浮雕、通透、书写、印刷和绘制等，都给了设计以极大的启发。

七　字词与语言

　　而利用不同的材料组合成文字，更具有强烈的视觉冲击力，值得设计师大胆地尝试。作为一种方块文字，汉字具有视觉欣赏的属性，书法就是一个很好的例子，在汉字设计中设计师大有作为。象形文字由于其象形性，更适合设计师结合图像来表达其设计意图。例如用干草枝摆出"草菅人命"的文字形状，其形状、材料与文字内容的确是非常相宜。

　　文字符号还有另一个特征。符号的指向随着时代加以变化，这种变化形成了时代的文化特征。不同的文字符号也会互相融合，并且给各自的文字符号带来新的意义。例如，英语中"cool"翻译成中文的"酷"，"酷"字已经脱离了它的翻译从属性，成为

左页图：Gothaer 保险公司广告；右页图：澳大利亚邮局广告

独立的新延展出来的符号意义,这种新的约定发生在特定的群体里,随着使用群的扩大,进而成为一个普遍的社会性的含义符号。这样的文字符号意义的创造,不是一个设计者的能力所达到的,但往往引起我们的设计兴趣。再例如,曾经出现在北京大街小巷墙面上的"拆"字,反映了一个社会的外貌变化和时代特征,足以成为一个符号出现在艺术与设计的产品中。

八 所指与能指

索绪尔把符号看作是能指(signifier)和所指(signified)的结合。符号有能指和所指之分,简而言之,能指是指符号本身具有能够指示他物的功能;所指则是指此符号指示的事物是什么。思维根据设计意象对视觉元素进行挑选、变化、组合,将视觉元素进行有机的编码,使之形成特定的符号系统。编码过程就是能指与所指生成的过程,设计过程就是编码的过程,符号建立在能指与所指约定关系的基础上,达成发送者与接受者之间的思维默契。

强力胶广告

① 阿根廷布利诺斯艾利斯某商场情人节餐座设计
② 泰国清凉护肤品广告；③ 美国玛氏公司（Mars）巧克力广告

设计的符号化思维更多地在符号的所指上动脑筋,企图突破一般化的所指,赋予符号更新颖的含义。

八卦与太极乃是中国古代象征符号设计的最好范例。八卦出自《周易》的八种基本图形,用"——""— —"两种符号组成,"——"为阳,"— —"为阴。八卦象征天、地、雷、山、火、水、泽、风八种自然现象,每卦又象征多种事物,乾坤两卦被认为是自然界和人类社会一切现象的最初来源。太极也是指派生万物的本原。北宋周敦颐《太极图说》认为:"五行一阴阳也,阴阳一太极也。"用抽象的符号指代万物,甚至是抽象的万物概念,需要有文化的积淀,但是二者的设计的确几臻完美。

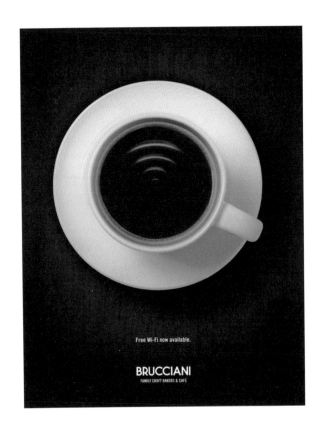

Brucciani咖啡平面广告

再以五星为例。五星作为符号的历史最早可以追溯到公元前3500年的美索布达米亚人,后来在《圣经·新约》的"希伯来书"中被视为真理的象征,五角代表摩西五经,"大卫王之星"是更为流行的一种称呼。中世纪时,五星被用作对抗恶魔的护身符,并用于守护门户。生活在2500年前的古希腊哲学家毕达哥拉斯研究数与美的关系,把五星作为他创立的学派门徒的标志。20世纪,红色五星成为布尔什维克俄国的红军标志,

① 饮料海报,永井一正;②销售季海报,米尔顿·戈拉瑟,1960年

并成为苏联国旗上的图案之一，颜色则成为黄色，五角被解释为象征五大洲无产阶级人民的团结。五星随着十月革命输入中国，从此红星照耀中国，也照耀了世界。曾经在中国"文化大革命"中满天飞的红五星，如今也出现在抗议世界大国首脑会议的游行队伍中。在设计中，曾经访问过中国的著名服装设计师约翰·加里亚诺（John Galliano，1960—　）将红星印记用在了其时装设计中，出现在 2000 年的春夏时装发布会上，在这里，红五星的意义已经不是革命，而是激情与时尚。这构成了红五星的另一种解读。

音乐节海报，米尔顿·戈拉瑟

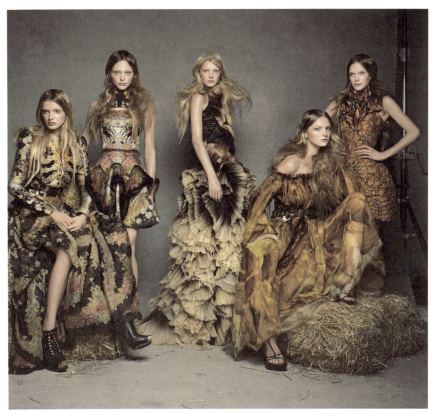

时装设计,亚力山大·麦昆,2013年

九　总体论认识

奇思妙想、胡思乱想、异想天开，这些成语都说明了思想是活跃的。我对此一向持赞赏的态度，前两个成语包含了思想二字，而"思想"则是由"田心相心"所构成。按照格式塔心理学的观点，虽然说"思想"由各种要素或成分（在这里是笔画，笔画通过象形、假借、形声构成了四个有符号意义的独立要素"田心相心"）组成，但它绝不等于构成它的所有成分之和。

"思想"一词是完全独立于其笔画组成部分的全新整体，"田心相心"不等于"思想"。在这里，"思想"的整体反过来却可以对部分的性质产生重要的影响。然而，更重要的是，这里的"思想"不仅仅是一种线条组织和结构，同时成为一种约定俗成的文字符号，这个符号的能指，当然超越了笔画的意义，形成了形象与概念的重叠。

"思想"两个字都有一个共同的会意成分"心"，说明无论思与想，都离不开心，就像我们整个教学离不开思想一样。用心思想，形成了我们活跃的思想片断，片断通过视觉化又构成过程，过程形成了思维训练的教学整体。最后的结果、整体的意义超越了局部的思想交锋和现场的语言互动，就像无数的溪流形成的秋水，正滔滔不绝地流进雨之夜塘。

同样，禅宗也是极端的总体论，认为世界是结合成总体的，对于事物只能从整体上去把握，而不能看成各部分之和。超越理性的悟性可以总体地感知世界，那么思想是不必要的吗？田心相心是不必要的吗？横撇竖捺点是不必要的吗？那么心又何在呢？雪窦禅师颂曰："三界无法，何处求心？白云为盖，流泉作琴。一曲两曲无人会，雨过夜塘秋水深。"

海报设计，Sagmeister & Walsh 工作室

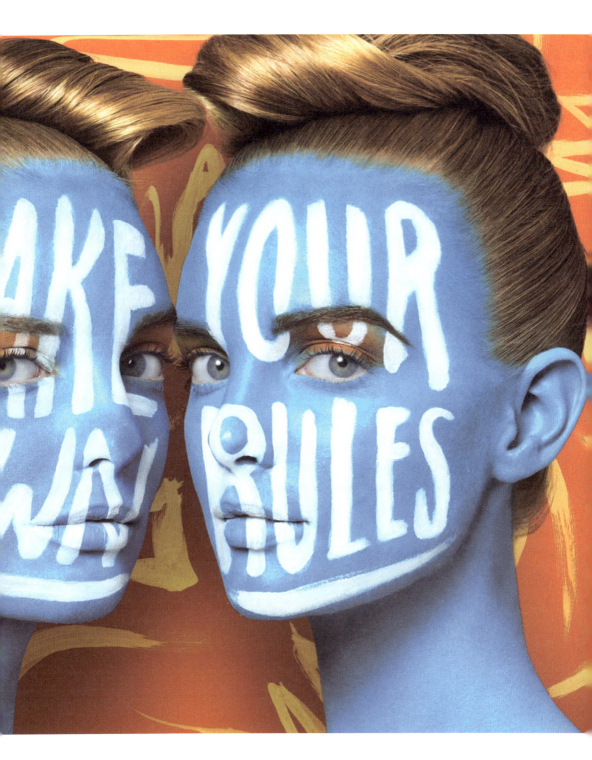

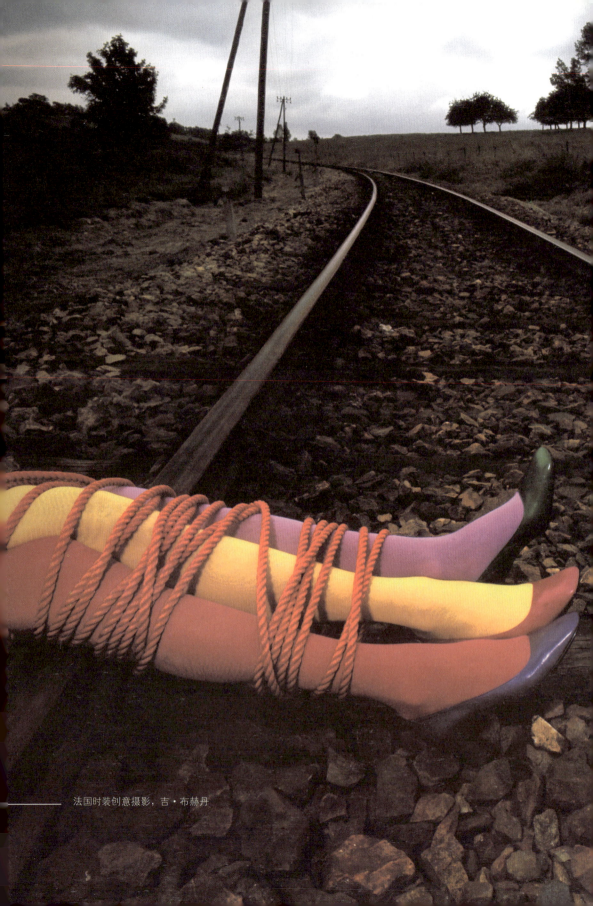

法国时装创意摄影,吉·布赫丹

第六章 从图像学的角度看设计思维

一 图像化表达

把语言的三个要素移用过来，就是视觉图像的"语言性"（图像表达了什么意思）、图像的"言语性"（图像是如何表达的）、图像的"时效性"（图像对别人产生了什么影响），由此关联到另外一个问题，即我是什么，我想成为什么，我能够成为什么。图像存在于我们周围的世界，设计以图像的方式呈现，因此设计师需要考虑如何以形象思维的方式进行设计思考，使图像学对设计思维发挥作用。

我们生活在充满图像的世界里，甚至看不见土地和山川，看不到真实的现实，几乎所有的对象被转换成广告、照片等图像，图像逐渐成为控制人们视觉的独立力量。然后，我们再用这些图像来规划自己的感受。在这种图像与生活的纠缠中，我们内在的感受和外在的符号之间，差异已经被消解，再也呼唤不出真实。这是图像时代滥用图像的恶果。

图像可以是一种事实、生活的表象，也可以是一种符号和象征，例如维纳斯、雷锋，负载了特定的含义。周围的图像可以用来做重新的阐释，当然不是表现摄影师或艺术家已经表现出来的东西，而是利用图像生发另外有意义的形象。如把古典绘画里面的一些典型形象运用在自己的拼贴中，拼贴的实验过程成了一个有趣的发现过程。又如德国反纳粹招贴把拉斐尔的圣母怀抱圣子的形象，置换于纳粹士兵枪杀平民母子的照片中，引起非常生动的联想，意义的转移与置换就此形成。一个事物或者形象放在不同的背景中，意义会发生逆转，这涉及语言表达的"语境"问题。

我们周围的世界以图像的方式呈现在我们眼前。在人类长期的社会活动中，交流的需要形成了约定俗成的文字，与图像

一起成为我们最主要、最基本的交流方式。在没有电视、摄影的时代，文字是最主要的交流手段，但是在如今的电子信息时代，快节奏的生活使得图像时代的特征更加明显，图像成为这个时代的新神话。

对于图像如何解读与判断，如何利用与设计，涉及思维的方式和设计的方法。因此，关于图像与文字符号在传达中的作用，成为艺术与设计研究的对象。二者通常都有一个约定俗成的交流规范，但是这种规范也在不断地变动发展中，尤其在青少年中，这种变动通常体现着反叛。

在艺术方面，这一点表现得尤为突出，但是在设计方面，普遍体现出主动变化的不足。当我们在讨论一个曾经约定俗成的图像时，不希望仅仅停留在常规性的解释中，而希望发掘出图像潜在的意义。同时，我们还希望有更多的图像成为"约定俗成"的对象，其一经使用和流传，就有可能成为新的图像符号，从而使符号系统更为丰富。

① 苏黎世大众迷你小车广告设计；② 日本照相机广告设计

二、阐释与误读

美国广告学者海普纳说："广告必须在六秒之内讲完它的整个故事。"为什么？视觉传达的地点、场合，观看者的生理视觉因素决定了它的这一特征。希望大家注意这种区别：图像中总是隐含着大量的意义解读，艺术家所创造的图像可能有与众不同的独特解读，或者产生更为复杂的解读，但是，设计师总是使自己的图像解读有明确的指向。是不是可以这样说，艺术家更重视图像本身，而设计师更注重诉求？

图像总是隐含大量的不同意义的解读。因此，对于现实形象的进一步加工，总是要根据自己的解读加以处理，那么对于现实形象有没有存在误读的可能？答案是肯定的。合理的误读

海报设计，Sagmeister & Walsh工作室

不仅存在于文学作品中，也存在于现实生活中，但是做到合理，则是最基本的，"指鹿为马"总是要有一个基本合理的理由。

而通常情况下，设计不能够含义模糊。语焉不详是设计的忌讳。这里有一个关于误读的问题，艺术作品一旦问世，就脱离了作者，成为一个"第三者"，任由读者、观者加以自由品评。误读也是一种解读方式，发展为设计的图像，误读的成分会大大减少，因为在广告设计中，广告的基本诉求要求是明白无误。如果传达的意思完全被误读，那么这个广告的设计就是有问题的。

设计的最后成品，也有可能被观者通过想象和联想加以误读。比如将在上海落成的环球金融中心的设计灵感来源于中国传统文化的"天圆地方"，因此在长方形的顶端开有直径五十米的"圆洞"。这却引起部分人的其他联想，有人给上海市建设局写信，说楼顶的大圆孔远看像日本的太阳旗。这个完全日资的项目由美国 KPL 公司设计，修改后在空洞的底部增设了一个空中廊桥，酷似"太阳"的圆洞因此被划割成两部分。由此也可以看到过度的联想和阐释对于纯粹形式的介入力量之大。

如果我们现在换一个态度，抛弃对于现实图像的常规概念，来设想"它到底能够表现出什么"，反而可能由此引发更多的联想。事物的唯一性变成了多样性，我们的思维判断因此会有更大的空间。但是我们的抉择，则有可能从中挑选适合于自己表达诉求的某

① 《我的最后一声叹息》平面设计；② 《情人》平面设计

一点。在对图像的直观中，我们会得到更为丰富的东西，从而对作品进行合理性解读，以此丰富作品的内涵。

三　图像与文本

图像与文本有一种互补的关系。图像以形象隐含意义，文本以文字说明思想。图像与文本在版式上形成了有机的联系。文本通过图像指导读者，使他避开一些内容而接受另外一些，通过精细的思路引导，遥控读者领会一个预先设定好的意义。

在作业的最终结果中，可能有一些同学会把图像和文本结合起来表达。这就产生了图像与文本的关系问题。首先问自己，图像是不是一定需要文本？这就要为文本的存在寻找理由。在未来的设计实践中，图像经常会和文本结合在一起。语言的信息提示呈现在几乎每一个图像中：标题、字幕、对白、附加新闻报道，等等。离开这些，我们几乎不能明白图像的意思。显然，文字和言说仍然是信息结构的必要成分。

图像语言是人类建立在共识性基础上的传播与交流形式，图像设计的基本特点是求新奇、求真实、有思想、重逻辑。图

金属椅子，美国罗思·阿拉德

像作为一种全球性语言，比文字理应受到更大的重视，并且它的视觉感染力也大于文字。因此，形象性的思维显然比语言性的思维要重要得多。设计师要善于把语言转化为图像的思考，尽可能地用图像说话。如果用文本，那么它存在的理由必须是十分充分的。我们如果把设计形式局限在图形的表达上，我们有可能做到仅仅用图像说话。在这个方面，戛纳广告节的优秀广告可以作为很好的范例。我还可以举一个献血广告作为例子，画面上基本是空白，左下角一个黑点显得十分明显，一只蚊子正趴在那里，广告语是"与其你把鲜血给了蚊子，还不如献给血液中心"。诉求明确、简练、幽默，视觉上的处理精炼到极点，但是主题反而突出，这样以相反的设计思路来表现诉求的范例可以给我们在思维上以很大的启示。

当然，在思维中，图像和文本二者是不可互相替代的，好的文本起着画龙点睛的作用，能有力提升图像的意义。或者从另一方面说，文本其实就是画面的构思与创意。这样讲，也不妨把文本和图像分别看作理性思维和形象思维。

左页图：设计每一天；右页图：大众汽车第一款紧凑型越野车系列广告

四、图像与背景

我拿杜尚的《泉》作为例子,来说明一件物体如果置换了背景,会带来全新的审视。小便盆从厕所拿到展览会场,脱离了它的应用环境,实用性就不再被关照,审美的意义凸现出来。设计的思维方法之一就是剥离物象的现实环境,使得物象呈现出审美的可能。改换新的背景,图像的色彩也有必要有意识地进行主观设计,其目的正是为了摆脱现实性的约束,使之成为设计的素材。

通常情况下,为了把产品说得清楚,使受众看得明白,设计师常常以大、中心来处理产品形象,这种惯常的思维也导致了惯常的设计方法,而惯常的设计方法又造成更加惯常的思维习气。但是我们可以在好的设计范例中看到打破惯例的重要性。例如一个御

寒衣物的广告，仅仅用风雪之中的一个模糊身影来表现。模糊引起了观者的好奇心，使之有进一步了解的渴望，广告进一步通过清楚的文案来满足观者的这一渴望。这是一个"以模糊说明清楚"的例子。在艺术表现中，我们可以看到法国画家玛格利特的充斥房间的大苹果，这种超越了现实比例的处理，产生了一种有幽闭感的吓人效果。这样无限膨胀的苹果是引起牛顿关于万有引力定律思考的苹果吗？

当把一个事物脱离开它的使用环境置放在美术馆里时，我们可能会以一种审美的态度去观赏它。同样的事物，如果环境不同，就会导致我们对它的态度不同。例如我们穿着衣服在澡堂里，就会使裸体的洗澡者对我们产生身份的误判，同样，在天体海滩出现的穿衣人也会感到十分尴尬。为什么反倒是穿衣人感到尴尬呢？在画室里，所有的学生

法国 LU 公司含谷物的饼干系列广告

裸体着画一个穿衣服的模特儿,比之所有穿衣服的学生画一个裸体的模特儿,哪一个更为正常?学生还是学生,但是外在环境改变了,意义就会发生变化。因此,设计与艺术的思考并不能够只考虑本体。

图像的背景在知觉联想中发挥着作用,是图像含义极为积极的补充。人的知觉联想带有很强的下意识性和随机性,过去的经验积淀起来的图式背景支配着人的知觉活动。

作为物品而设计,作为艺术来观看,我们就可以接受麦金托什(Charles R. Mackintosh,1868—1928)的高背椅、里特维尔德(Gerrit Thomas Rietveld,1888—1965)的红蓝黄椅子、斯塔克(Philippe P. Starck,1949—)的榨汁机。用这样的眼光看设计,也许我们可以看出平常体会不到的一些意味来。不同的背景作用于同一对象产生不同的影响,空间的转换改变着我们的视角和态度,这也使我们意识到,通常我们忽略了对生活环境中的物象作审美的观看。

《城市紧急救助》,红十字会系列广告

在课堂上，我们会经常遇到这样的情况，一个好的设计作业出现在屏幕上，引起我们的惊叹，但是被作者一解说，反而索然无味。为什么呢？表述一个狭窄的本意，反而限制了我们的想象力，也消解了作品的表现空间。因此，我们要学会对设计的图像有一个判断。当图像已经有一个较为抽象的象征意义时，我们所要做的，恰恰是维护这样的象征意味；当图像仅仅是现实生活中普通的现象时，我们要学会通过联想对图像加以处理，使其脱离现实的具体意义，从而升华为有意味的形象。当然，图像也可以有现实具体的意义，除了本意，还可以通过置换（色彩、形态）来使之产生其他的主题意义。

五 现象学：形象本身在说话

思维从观看开始。这种直觉的观看，可能重要的是看，而不是想，不是先入为主，给观看的对象套上一个常规的概念，而是先看这个对象给了你什么感觉，灵机一动。看它到底能够表现出什么意味，而不是先用一个简单的意义加以约束。"这个对象到底能够有什么表现的可能？"这句话已经显现出"思"的存在。我已经举了一些例子来说明直觉如何很快地被知觉所介入，知觉也就加深或改变了最初的直觉判断。就像有一位同学拍摄了一些不同的螺丝钉、铁钉子穿透木板的状态的照片，让我们看到了他对于这一不为人所注意的现象的生动感受，至于他的简单解说则可以忽略不计。因为我们同样感受到了他所提炼的形象的

BIC 剃须刀广告

①

②

① 必胜客广告；② 瑞士阿尔卑斯山户外运动广告

意味，至于这种意味可以发展成什么，则有待于进一步通过联想与想象来加以深化，而不是迅速地给它一个简单的定义，从而限定对象意义发展的可能性。

不必急于给自己的设计下一个简单的结论，来说明它要表现什么，图像本身已经在说话。但是我也反对那种用文字说明给自己的设计添加无数的引申意义的做法，这也是目前设计业的通病。实际上，把精力放在图像的表现上，看结果就好了。过分的阐释没有意义，有的时候显得是一种说服客户的伎俩。

设计师应在图像中留出想象的空间。缺省是有意省略一些环节和中间要素，从而引起联想，通过联想来知晓答案。比如山东泰山上有一块石碑，刻着"二"两字，表达的却是"风（風）月无边"，真是趣味无穷。缺省的方式也常常在广告设计中得到运用。德国启蒙运动时期的著名美学家莱辛（Gotthold E.

Lessing,1729—1781)说:"艺术的形象必须让观众的想象可以自由活动,才能产生最大的效果。"(《西方美学家论美和美感》,商务印书馆,1980年,第144页)当然,在艺术表现中的想象空间比设计要大得多,从观念到现实的桥梁就是绘画和设计的实践经验。一切概念都不能代替实践,唯有审美的艺术设计实践才能培养我们对形象的敏感。大家的疑惑也就在这里,即如何找到富于意味的图像。

真正优秀的设计师往往会很"吝啬",每动用一种元素,都会很小心谨慎。因为运用它们都是有理可考的,"浪费即是犯罪","少就是多",只有简洁,才能清晰,并且也给人留下了想象的空间。

左页图:Nugget鞋油系列广告;右页图:任天堂游戏机广告

第七章 从心理学的角度看设计思维

一 生理与心理的关系

思维同语言紧密联系，是探索世界、发现世界的心理过程，是对现实进行分析和综合，并间接概括反映现实的过程。设计是社会实践的一项活动，而心理学作为研究人的心理活动的规律的科学，必然对一切社会实践领域包括设计产生作用，例如消费心理学就和广告发生着联系。设计的实践活动也是在心理活动的调节下完成的。因此，从心理学的角度理解设计思维的特性，进一步了解设计者和生产者、使用者的心理反应，自然可以提高设计的效率。

思维心理学所包含的思维形式集中体现在直觉、顿悟、灵感方面，并通过演绎、归纳、类比的方式表现出来。在现代艺术及美学里，感官的感觉与直觉表达有了更加重要的地位，因此现代艺术在这个方面也获得了前所未有的发展。在设计表现中，设计师往往会利用通感的很多因素，如把听觉的音乐视觉化成色彩或者线条，把味觉变成色彩加以表现，等等。这样，艺术与设计的视觉表现因为融入了其他的感官因素，变得更加生动与精致。古典美学家视这种生理性的感觉为非理想的美，认为其停留在物质的肉体层面。近现代美学逐渐开始重视生理感官的审美作用。德国19世纪黑格尔派美学家费歇尔认为，真正的审美感官是视觉和听觉，虽然其他感官例如味觉、嗅觉、触觉等也会在一个审美的整体中协同作用。现代艺术理论则在味觉、嗅觉、触觉的审美作用方面有更深入的研究，艺术的表现也更加综合。

更为深入的审美问题在此时也已经展现。视觉上感到愉悦的东西，在心理上是否也会感到美呢？反之，视觉上感到不舒服的东西，是否可以引起心理的愉悦体验呢？这就向我们传统的审美态度提出了挑战。毫无疑问，排泄在生理上是舒服的，

但是在心理上则会觉得是污秽的。这种生理的体验与心理的体验在审美上的冲突已经成为艺术表现的主题，在设计上也多有应用。20世纪的美国哲学家桑塔耶纳曾经说："肉体的快感是最不像审美感知的快感。审美的快感的器官必须是无障碍的……我们的灵魂仿佛乐于忘记它与肉体的关系……心灵可以从中国走到秘鲁……"（《西方美学家论美和美感》，商务印书馆，1980年，第284页）生理快感唤起的一般是比较卑下的联想，这也有助于说明它们比较粗劣。

有必要提升生理快感的精神性，这需要我们进一步地思索与发现。在现实物质社会中，一些停留在感官享受的艺术与设计把生理的作用当作了美感的作用，导致人类的智力下降。事实上，提升生理快感的精神性，也和文化的持续发展与建设有关。

我们曾经在哲学思维的部分谈论了感觉与知觉。心理学认为，感觉是我们对作用于感觉器官的客观事物的个别属性的反映。例如苹果的色彩、味道、香气、表面，我们可以通过我们的视觉、嗅觉、味觉、触觉来感受。感觉是我们对外在世界认识的开始，比感觉更复杂一些的认识形式是知觉。知觉是我们对作用于感觉器官的客观事物的各个属性、各个部分的整体反映。例如苹果的所有性质构成了我们对苹果的整体印象。在哲学中，感觉和知觉有时统称为感觉，有时统称为知觉或感知。

七喜饮料系列广告

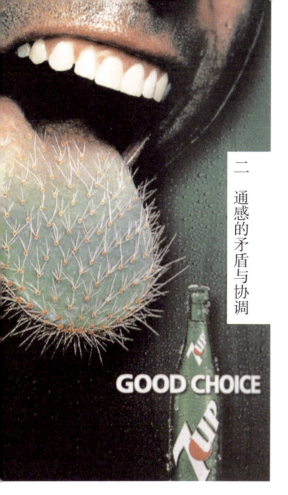

二 通感的矛盾与协调

我们有五种主要感觉器官,即眼、耳、鼻、舌、身,基于器官之上的感觉也主要有五类,即视觉、听觉、嗅觉、味觉和躯体觉(有时我们用触觉代替它,其实,躯体觉是复杂的,包含了温度觉、触觉、压觉和痛觉,以及内部器官的运动觉和平衡感)。实际上,在我们的艺术与设计实践中,我们的各种独立的感觉会相互贯通,我们将它称之为通感。我们看到一幅作品,是用绸子紧绷在画布上,然后用刮胡刀在中间拉开,绸布就裂开一个梭形,看到这样的画面,我们就感觉到仿佛皮肤被拉开一样难受,这是视觉带给我们的心理感受。如今,有大量的作品正是利用这种视觉带来的心理刺激进行设计。色彩也可以引起我们心理的反应,医院的色彩和迪厅的色彩设计大不相同,这也是利用视觉元素的性质进行设计,进行心理的诱导。也有正好相反的,视觉和心理的反应是矛盾关系。可以再举一个例子,用干燥的大便在一个展厅地面摆出了一片图案,远看的确很好看,走近一看,原来是大便,马上就产生一种心理的排斥。这就是知性在起作用了。视觉上不舒服,味觉上不一定不舒服;嗅觉上不舒服,味觉上不一定不舒服。(舒服=美?不一定,否则,就不会有"痛并快乐着"的表白了。)举例来说,油炸的昆虫不论如何美味,视觉上也不舒服。但如果把它制作成形状好看的菜,而无法辨识原来的形状,对品尝完的一些人来说,大概知道后也会吐出来。是什么在起作用?心理的作用可以作自我分析。许多现代艺

恰恰就是做这个对比与矛盾，如视觉与知性、味觉与嗅觉、视觉与触觉、视觉与味觉，等等。

手指摁下皮球，产生了凹陷，这样的凹凸有一种心理的视觉张力暗示：凹陷对凸出的反抗，这样的凹凸实际上是一种敌对的抵抗关系，而这种关系认识来源于对事物认识的基本常识。这再一次说明，其实在感觉的判断中，积累的常识会自动地立即起影响感觉的作用。我们可以做一个试验，如果把手和气球都做成石膏来表现，我们是不是还会有相同的弹起的感觉？

紧接着，我们来提一个问题，常识在感觉中的作用如何？是不是很多常识实际上影响了我们感觉的纯正性？或者说常识成了我们认识的模式，抑或使我们的感觉麻木？我们是否可以通过特定的方式来训练，让常识尽可能地被摒弃。如果能够主动地

① 歌剧《欧罗巴的梦魇》，海报设计，皮尔·门德尔，2004 年；②《分享》海报设计，皮尔·门德尔与安妮特·克鲁格

放弃当然很好,如果不能,我们能否设置条件,让常识难以发挥作用,以此来训练较为直观的感觉,使之细腻化。我们继续提出疑问,难道纯正的感觉就一定好?这样是否过于依赖视觉的生理因素?而视觉的生理因素又容易雷同?

在当代设计中,好的设计把满足各种生理感官作为设计的目标,这极大地影响了设计的思维模式,使得设计是开放的、相通的、关联的。这正如诺基亚高端产品总监谈到诺基亚设计原则时所说的,我们在设计时完全忠实于使用者的五官需求,要使其能感觉到,听到,看到,触摸到,甚至能闻到。此

椅子,美国罗恩·阿拉德

外如何保持诺基亚口味的设计始终是我们的核心问题……

我参观过瑞士一家奶酪生产厂的展览。在介绍奶牛放牧的高地牧草鲜花的图片前，厂家放置了各种不同花草的香味释放器，配合视觉的图片，让人与各种花草的香味和形象邂逅，由此让人对奶酪产品留下了深刻印象。

三、心理距离与物理距离

讲到物理的距离与美的关系问题，我想起在澳大利亚昆士兰国家美术馆参观时看到的一件大型立方体装置，远看散发着美丽的折射的蓝绿色荧光，近看是由无数的碎玻璃堆积而成，里面埋着灯管，尖锐的玻璃引起危险的心理反应，于是只能保持一定的距离观看，这是有距离的审美了。这种审美的观看中直觉和知觉是矛盾关系。观看污秽物和危险物的作品，涉及物理距离和心理距离。距离恰恰证明直觉与理性在审美中的瞬时逆转，证明不同思维的转换与交错。

再谈心理距离，心理距离是审美的一个重要因素。在中国戏剧理论中，表演和唱腔造成一种"间离"的欣赏心理。对此，德国戏剧家布莱希特（Bertolt Brecht，1898—1956）有着更加清

《距离让万物更美》，航空旅行系列广告

晰的阐释。西方传统的戏剧要求演员尽可能进入角色，观众也身临其境地感受到剧中人物的喜怒哀乐。受中国京剧的启发，布莱希特强调超然平静的表演风格，避免采用任何使观众忘记自己是在看戏的表演手段，通过"陌生化效果"的叙事方式使观众进行一种有着审美距离的观看，对戏剧人物事件与社会问题加以思考。

也存在另外一种审美距离。古代女诗人郭六芳的诗句"今日忽从江上望，始知家在画图中"，不但是一种现实距离的反观，也是一种心理距离的拉开，从另外一个角度审视对象（包括自我）。瑞士心理学家布洛（Edward Bullongh，1880—1934）也认为距离是一种审美原则："美，最广义的审美价值，没有距离的间隔就不可能成立。"（《西方美学家论美和美感》，商务印书馆，1980年，第278页）他所指出就是一种心理距离。与此相对，中国传统美学理论又强调"物我两忘"的审美心理，这也许是一种零距离的审美距离。这一点以后还会谈到。

布洛在20世纪初提出的"距离说"影响最大。距离说很容易解释，并不晦涩难懂。在生活中，观看空间中的某事物时，离得太近，只能见其部分，不见整体；离得太远，事物的轮廓和

《每个城市都有它野性的一面》，奥迪汽车系列广告

细节会变得模糊不清；只有不近不远之时，方能看到细节和整体——这说的是空间上的距离。而从时间上看，一件事情，我们刚经历时，感觉不到它的甜美；时间太久后，就会遗忘；只有在适当的时间回忆它，才会感觉到它的甜美和宝贵——这是时间上的距离。布洛提出审美知觉态度应和现实生活态度拉开一定的距离，并指出了审美知觉态度中的三种态度：过远的、适中的、太近的。若过远，我们就感觉不到事物的美或者沉溺于自己的幻想；若过近，就会把日常现实和艺术幻景等同起来；只有保持一种适中的态度，才能获得美感。

物理距离是设计师要考虑的一个要素，即观看的效果。地铁的广告、过道的招贴、公路边的广告牌，不同的视觉距离和设计与观众的关系引发不同的思考。心理距离需要设计师考虑分寸，过度的诉求可能导致的恰恰是反感，从这个意义上讲，设计师应该懂得消费者的心理。人性化的设计能够很好地把握诉求的度。

《为乱发所束？》，洗发水系列广告

对于美的眺望总能够给想象很大的空间。眺望就是距离，距离产生于空间。也许距离可以让我们想起侯孝贤设计的电影远镜头：蜿蜒于远处山边曲径的蛇状行进队伍，究竟是欣喜落泪的嫁娶，还是哀恸逾恒的送葬之行；浮起沉落于田埂彼端稻禾之上的那两个追逐人影，究竟是在扑蝶为戏，还是在斗殴追打……

四 思维心理学：直觉

直觉的感受来自于敏感。也许敏感是天生的，也许敏感和气质有关。这种敏感我还不能够很好地加以解释，也许它根本就不能够用语言明确地表述，只是作为人类意识大海深处的一种无从感知的潜流存在。敏感的想象潜藏在心灵的深处，非逻辑，也非意识。人对自然和艺术的直观的喜悦，就是情感的美，也是自然和艺术的美。人和自然契合并因此产生出符号和意义的光辉，就是艺术如花一样绽放。设计很容易被束缚在作品的具体问题上，被实用的知识所围困，所以我们才更加期望保持自由的诗意的直觉、体味着生命的意味，以直觉的方式与存在

Dolce & Gabbana春夏女装秀，2014年

在精神上加以沟通。

苏珊·朗格指出:"我认为艺术直觉是一种判断,而且是一种借助于个别符号进行的判断";"在我看来,所谓知觉,就是一种基本的理性活动,由这种活动导致的是一种逻辑的或语义的理解,它包括对各式各样的形式的洞察,或者说它包括对诸等形式特征、关系、意味、抽象形式和具体实例的洞察或识认……思维心理学所包含的思维形式集中体现在直觉、顿悟、灵感方面,并通过演绎、归纳、类比的方式表现出来。知觉只与事物的外观呈现有关"。紧接着她又说:"对于艺术意味(或表现性)的直觉就是一种直觉,艺术品的意味——它的本质的或艺术的意味——是永远也不能通过推理性的语言表达出来的。"(《艺术问题》,中国社会科学出版社,1983年,第62页)

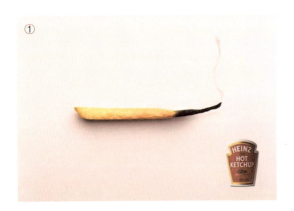

① HEINZ 牌辣番茄酱广告;② 玻璃清洁水广告

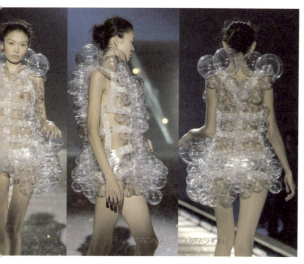

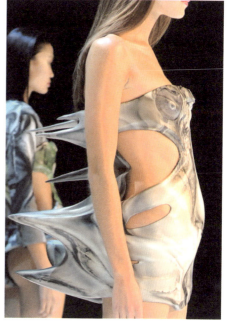

设计师需要不断地对直觉的材料加以体验，如果对所感兴趣的素材仅仅停留在一般的感觉上（其结果往往是创意撞车，或者是模仿甚至剽窃，或者是小聪明的点子、噱头而已），就无法挖掘素材所具有的各种可能性。这些可能性之多，远远超出我们的猜测，只有不抱偏见地锲而不舍地实验，才有可能找到属于自己的真正独特的艺术感知。而且，这一过程总是充满乐趣，仿佛寻宝一般，即使失败也不必在意。推而广之，思想可以实验，视觉素材可以实验，方法也可以实验。真正好的设

服装设计，英国侯赛因·卡拉扬

计，能够让其他人叹为观止，意识到那的确是你自己的发现，属于你的领域，思想也会在不断深入的过程中明确起来。

并不是一切直觉都可以被发展成有意思的设计。有一些直觉经不起知觉的质疑，因此我们需对之加以选择和取舍。直觉只是一个出发点，通过不断地质疑，有可能发展成更经得起推敲的形象。在直觉中也常常会有隐秘的欲望潜藏其下，我们可以在想象中完成对于欲望的满足。一个事物引起我们的欲望，也有可能与相异事物突然产生碰撞，碰撞的结果产生相互的结合，这种结合就是基于想象的创造激情。这种相互结合的形象拼贴不应是方法本身，而是孕育了种种有意味的可能。

感知性体验是非理性思维区别于逻辑思维的一个特点。而直觉是非理性思维方式的代表。

广告设计，麦克·黑克斯和汤姆·波斯

五 直觉的开发：陌生化与悬置

陌生化的思维训练在于将熟悉的事物陌生化，在熟悉的事物上创造陌生的新形式。

重新认识一个对象，不是仅仅保留对一个事物的一般印象，而是使普通的事物呈现出新颖的形象。因为陌生而新颖，并且因此吸引了观者的注意，观者也因此放弃了一般的印象和惯性的思维，和设计者的奇思妙想发生了契合。普通

的事物因为陌生化上升到精神层面的"存在"，从而脱离了基本的功能性的或概念化的身份。我们现在已经知道，人的右脑掌管人的艺术思维，人的左脑掌管语言类逻辑思维。美国曾经有过一种素描教学——用右脑画素描（The New Drawing on the Right Side of

《美髯、美面》，剃须刀系列广告

the Brain），把物品倒过来，使其不可辨识，然后开始写生，反倒更接近形象本身。这就是让左脑休息，把概念搁置，让右脑尽可能活跃起来，直观对象。实际上，我们现在挖掘自己的直观感觉，用的也是同样的方式。

 如果说，悬置是看的开始，那么观看是发现的开始。伴随着观看，我们会有潜在的兴趣，常常会因为这种兴趣异于大师和伟人而自我否定，也会忽视我们这些小小的激动。但是，在知识悬置的背景下，我们需要重视自己的这些感觉：是什么导致了这些视觉的刺激？为什么会引起精神的触动？为什么会令我们产生兴趣？我们常常会不由自主地说"好看"，但是我们说不出好看的理由，或者我们根本就不去想为什么。我曾经说过，设计师对于世界存在的方式必须具有敏锐的洞察力。通过观看与分析，把看到的东西转化为

家具设计，设计实验室

纸上的图像，并以此获得视觉表达的技巧和经验，并应用于设计之中。

如果不能够把知识悬置起来，也许可以尝试着把事物抛在脑后，把自己从一个自觉安全的舒适的环境中解放出来。也许安全和舒适本身就是一种桎梏，是一种柔软的棉绳的捆绑，是塞壬（Sairen）的美妙的歌声。这种能够解脱出来，或者叫灵魂出窍的能力，是艺术家和设计师创新的前提。习俗惯例、个人意识、历史沿革都可能成为创造力的障碍。艺术的核心是自由，有人说设计不同，设计必须考虑外在的因素，但是我仍然希望能够在设计中发现这种自由，并把它看作设计师工作的乐趣。在思想的旅程中体会自由的创作是有趣的。

直觉的重新开发十分重要。知识的悬置是第一步。把既有的概念悬置起来，是得以贴近自然、发现自我的重要方式，也使得整个设计过程具有探索与实验的可能。悬置，并非是否定已有的知识，而是间离与遥视。唯有间离与遥视，

北欧家具设计，赛西利·曼茨

才有可能进行理性的批判与接受。

德国作曲家施托克豪森（Karlheinz Stockhausen，1928—2007）为了摆脱复杂僵化的乐谱、熟悉的演奏技术、肤浅的自我意识以及过分偏重理智这些使人丧失个性的东西，在一则口头指示中说（《现代世界文化词典》，江苏人民出版社，1988年，第625页）：

什么也别想
等你完全静下来
到这时
再演奏

一旦你开始思考，就停下来
尽力进入
不思不想的状态
然后再行演奏

顿悟是指快速的直觉，一种突如其来、无法言说的领会。其快速性有两个原因，一是由非感知性带来，二是由于事物的偶然性。偶然性使思维发生跳跃、质变，相对于渐进的思维显示出快速性。偶然性在逻辑思维中也一样存在。以归纳思维为例，对客观事物如何归类，如何从事物众多的信息中挑选出其本质属性，并非一目了然。加上客观实际的限制，如属性显示需要时间，观察手段不一定完备，使得归纳过程变成一种试错的过程而需要偶然性，因而也会经常出现跳跃、快速性，一种无逻辑的思维碰撞。

六　思维心理学：顿悟与灵感

《斑点无处可逃》，"飘柔"洗衣粉系列广告

　　心理学家发现,有一种思维,它的判断没有严密的逻辑推理,大脑中只是不断出现概念的跳跃和明暗的交叉,在无意识的过程中对问题的情境进行论证,心理学家把它称为"模糊思维"。模糊思维对于顿悟是必要的,它具有特殊的穿透力,艺术家通常称之为"眼力"或"悟性",实际上是感受力和理解力合二为一的综合判断力。模糊思维不以条分缕析地刻画事物和现象为目标,而是着眼于事物与现象的整体特征和主要方面,而精确思维却追求条分缕析,最终得到非此即彼的结论。

　　灵感与顿悟相比,则主要是指同样无法寻迹的创意想法。记得"文革"结束后中央美院第一届高考招生,文艺理论考试的一个写作题目就是"灵感从哪里来"。我联系自己的创作体会,说明灵感总是来自于对生活的密切观察,这里是特指反映生活的艺术创作。狄德罗(Denis Diderot,1713—1784)在《论绘画》中说,灵感是"由于反复的经验而获得的敏捷性"。设计的灵感可能有所不同。一般而言,设计师并不全然依赖于灵感来进行设计,虽然也不否认灵感的存在。偶然的灵感来源于平时大量的浏览和丰富的想象,来源于思维的膨胀和爆炸,也来自于对问题的大量思考。灵感是不同的思路发生偶然的撞击而产生的火花,诱发出来的一种顿悟。灵感在思维过程中表现出快速性和受诱发性。灵感是受诱发性思维的代表,基于事物间相互联系的普遍性。正由于这种普遍性的存在,一件事物能在大脑中引起联想(包括表面无关的事物),触发问题答案的产生。实际上,类比推理正是联想的本质。瓦特看到开水壶而悟到蒸汽机原理,正是受诱发后进行类比推理取得成功的典型例子。

灵感飘忽不定，来去自由，若隐若现，恍惚迷离。它在思维过程中表现出来的根本特点，就是模糊性。灵感之花，显示出影影绰绰的模糊美。灵感具有偶然性，它是必然性的补充，是打开创造之门的钥匙。灵感还具有激活性，它可以表现出诱发、启迪、飞跃、顿悟等一系列的激活因素。模糊思维激活学生的思维和想象，让他们的思绪任意驰骋、飞跃。也许会有所顿悟，捕捉这样的顿悟，就是灵感。在设计创意中，灵感是思维的火花，是人们直觉表现最活跃的思维现象。在进行创意设计时，对灵感的挖掘和开发是每一个具有创造性意识的设计师都非常关注的。但是，当众多奇思妙想出现时，如何迅速记录下来，如何抓住灵感的重点，如何使瞬间的灵感转化成为设计创意呢？这就需要我们对创意思维有一个清楚的认识。采用合理的方式、恰当的程序，方可调动思维，引导和调整思维的方向，最终激发思维的火花，使创意设计具有新的生命活力。

　　设计等于灵感加逻辑的思维与工作方法，设计师一定要具有灵感的创造性、逻辑的分析能力，更要有有效的工作方法。

米兰秋冬时装周，2014—2015年

七 角色的置换

角色的置换，指的是一种换位思维。在设计中，使用者扮演着十分重要的角色。这种角色意识的基础是为设计的消费者着想，介入这种角色的方法有两种：一种是进行科学的市场调查，进行数据的统计和分析，然后确定设计目标；另一种是角色体验，消费心理学与人类文化学通常成为这种角色体验的知识基础。虚构角色是为了帮助设计师了解谁会使用他们的产品，角色置换有助于设计师关注设计的重点，集中精力设计角色（假定的消费者）所需要的基本内容，精简无用的、累赘的、不必要的东西。也许这种缺乏统计资料的角色意识乃是一种类似于李普斯的移情方式的理解和置换，由此带来一个问题：这种假定是否可靠或者准确呢？也许重要的不是个体角色的个人化感受，而是特定消费群体的总体特征。这种特征决定了不同个体角色的有效沟通。事实上，设计就是一种沟通行为，角色就是一种沟通手段，通过角色的体验与置换来达到设计师与消费者之间的理解和默契。

在设计公司里，人们经常会就产品或者广告的设计对象进行讨论，一些讨论常常基于使用产品的人或者观看广告的人是哪一类人，他们会有什么样的心理反应，这些设计会给他们带来什么便利和好处，还有什么应该加以修改。修改的理由就是让设计的功能更符合受众的要求。

一个设计物的功能是有限的，附加各种各样的功能，实际上是超越了消费者能力。比如手机的功能越来越多，但是无休止的功能对于一些消费者也许是浪费。所以，对于设计

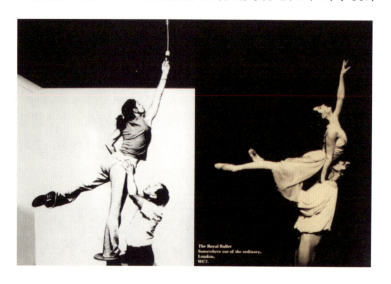

的思维而言，清晰、准确、和谐极为重要。产品的生命周期因为削减了五花八门的功能有可能变得更长。清晰，便于消费者选择；准确，突出了功能的作用；和谐，使必要的特征相互协调。

设计师应当在设计思维中明确什么该设计，什么应该摒弃。也就是说，设计不仅仅要问产品能够做什么，还要问不能够做什么。不能够做的是对消费者无益的事，能做的就是对消费者有用的事。更为准确的法则是，如果你不想使用自己设计的产品，如果你使用起来有困难，那么对消费者而言也同样如此。

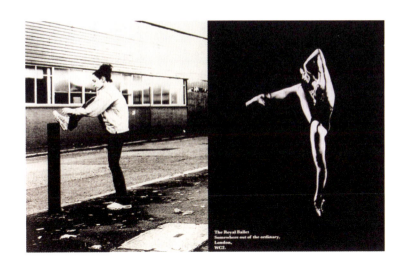

并且，即使对自己不是问题，对潜在的消费者，也仍然可能是问题。因此，广泛的生活经验和设计积累是设计师需要做的角色积淀，在这个基础上进行有效的角色体验，才能够准确把握角色的需求。

换位思考的方式是站在对方的角度思考，站在客观的角度思考，从近期与远期两个角度思考，从正反两个角度思考。这样的换位思考给设计带来了新的角度。

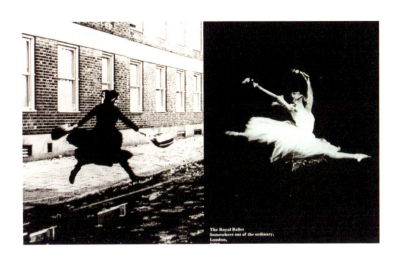

《皇家芭蕾舞团，非一般之地》，芭蕾舞团系列广告

八 创造性人格

个性心理特征是指不同的个体心理在具体表现时所呈现出来的比较稳定的个体差异,包括能力、气质与性格。个人的认识过程是个人通过感觉、知觉、记忆、思维和想象等形式,反映客观事物的特征、联系或关系的过程,这些都会影响到个人的思维,设计师自然有必要了解自身的思维特征,并在此基础上加以改进。

美国认知和教育心理学家戴维·N.帕金斯(David N. Parkins,1942—)指出:"一个人如果不能以非同寻常的方式观察事物,接受某些新思想或体现出判断的独立性,他就不可能是一个创造性的人……高度的敏感性、对歧义的宽容,以及对复杂性的重视,所有这些都对创造过程有直接的贡献。"(《艺术的心理世界》,中国人民大学出版社,2003年,第251页)要做一个创造性的人,首先要有充满活力的自我,能够组合各种意念和意象,宽容地容纳各种感觉印象,具有穿透性的辨别力和敏感性,以及通过形象表达的欲望。原创对于设计师极其重要,它能使设计作品具有生命力,不被同化,不重复雷同,

美国达拉斯人造喷泉广场

不附庸风雅。设计师应当充满自信，坚信自己的个人信仰、经验、眼光和品位，推崇个性化，但是不为个性而个性。坚持个性必须要有理由，并非只是为了哗众取宠、标新立异，毕竟设计师不是敲锣打鼓吸引众人眼球的杂耍者。

一个有创造性的设计师一定会运用批判性思维分析情况以确定事物之间的因果关系，提出假设，做出客观的决策，批判地阅读文献、提出问题，进而提出解决问题的方案。

这里涉及艺术判断力的问题。对于一个创意或者图形如何加以判断，标准是什么，难以有定论。审美向来都是随着时代的变化而变化。我们只能笼统地说，对于一个设计师而言，好的趣味是重要的，趣味存在于美学的范畴中，进而扩大到文化的立场。难道设计师不应该有自己明确的文化立场和设计主张？人们如果有趣味，就不会应和当下满街的低俗广告；如果有趣味，就不会应和充斥在电视里的恶俗节目。艺术的

日本景观设计

判断力来自我们的文化修养（但是文化并不是拿道德来评判）。设计师具有创造性人格还不够，还需要具有创造性能力，这种能力包括了有效组合知识结构并使其产生新的作用，使创造性设想得以实施，并具备根据已有的知识创造新知识、新思想和新观念的能力。一个人的创造力水平主要取决于其知识、信息、思维能力、动手能力和心理素质等各种要素。

　　成功的设计师之所以成功，最关键的因素是其有着卓越的思想。一个设计师的思想高度决定着他的设计水平。一流的眼光，决定一流的设计；二流的眼光，便只能做二流的设计。眼光的高低又取决于思想的高度。功夫在画外，设计师除了需在本专业范围内不断加强和补充营养外，兴趣广泛、多接触一些与本专业无直接关联的知识，也是必要的，如此方能成为一个具有好眼光的设计师。灵感、智慧、思考，是一种奇珍异宝，也是设计与设计之间相互区别的标准。

海报设计，Craig & Karl 工作室

九 惯性思维与思维定式

科学家曾经做过一个关于条件反射的科学实验，把跳蚤放进一个狭小空间的玻璃盒里，一旦时间够长，跳蚤的弹跳就会局限在这个空间高度里，即使去掉玻璃壳，跳蚤也不会再跳出更高的高度。同样，一个人也会存在思维定式的问题，也就是过去的知识和经验影响着当前的感知，遇到相似的情景，思维就会做出惯性的反应。所谓"一朝被蛇咬，十年怕井绳"就是典型的例子。书本的知识、权威的结论、从众的经验、马太效应都有可能成为思维定式的一部分。一个人的生理、性别、心理、家庭，以及社会政治、经济、文化等背景因素，都有可能影响一个人的思维方式。

对惯常的道理进行质疑，不把日常生活中的荒谬与常规当作理所当然，恰恰是我们在思维训练中贯穿的精神。在当代社会中，已经有太多的理论呈现，日常生活中的习惯形成的思维定式使我们的心灵钝化，思维变得缺乏活力，处在一种无意识的状态和机械性思维模式中。在艺术教育的领域里，所谓的"金科玉律"比比皆是，变化的世界反倒退居其次。重新面对自然，

意大利Scirocco公司推出的暖气片

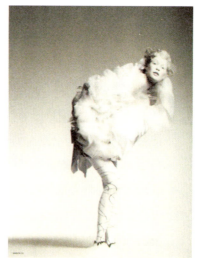

不断获得新发现于是变得重要起来。

　　惯性思维是每个设计师都有的，惯性思维给我们带来了经验与效率，同时也给我们带来了习惯性的想法和推论，使我们产生强烈的思维惰性，从而导致创造力下降。但对设计师而言，惯性有时是最大的设计障碍。克服惯性最好的办法就是运用质疑的批判性思维，对自己进行质疑，不断地与别人交流，听取别人的意见和想法，进行换位思考，注意观察体会生活中新的设计元素，如此才有可能应对不断变化的设计要求。于是，新的想法信手拈来，胸有成竹，肚里有墨，不至于思维"断电"。

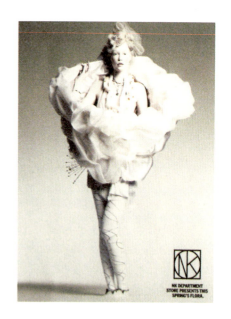

　　设计师经常会碰到挑剔的客户。在实际的设计过程中，设计师通常会以自己惯常的专业思维方式来构思设计，也会因为客户不能接受设计方案而感到气愤，觉得客户苛刻难缠。其实这是设计师站在自己的

设计惯性思维角度思考问题，持一种自我的专业性眼光，瞧不起客户，以至于难以与客户沟通。客户也许全然不懂得如何判断方案和作品的好坏，但他们对自己产品市场的了解经常会比设计师更全面、更深入。所以设计师应先审视一下自己，看看自己对客户及其产品品牌的人文地理背景是否有充分的了解，对客户所提供的资料的分析是否客观，对客户的想法与意图是否完全领悟，在这些基础上取其精华，去其糟粕，才能真正做好设计。

 从整体的角度看思维，思维是动态的、流动的、变化的，犹如无数的细小溪流汇成的秋水，滔滔不绝地流入夜幕下的荷塘。

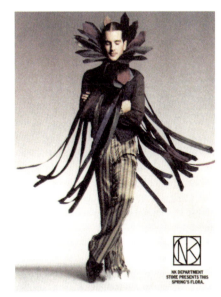

《春季花神降生》，NK 百货店系列广告

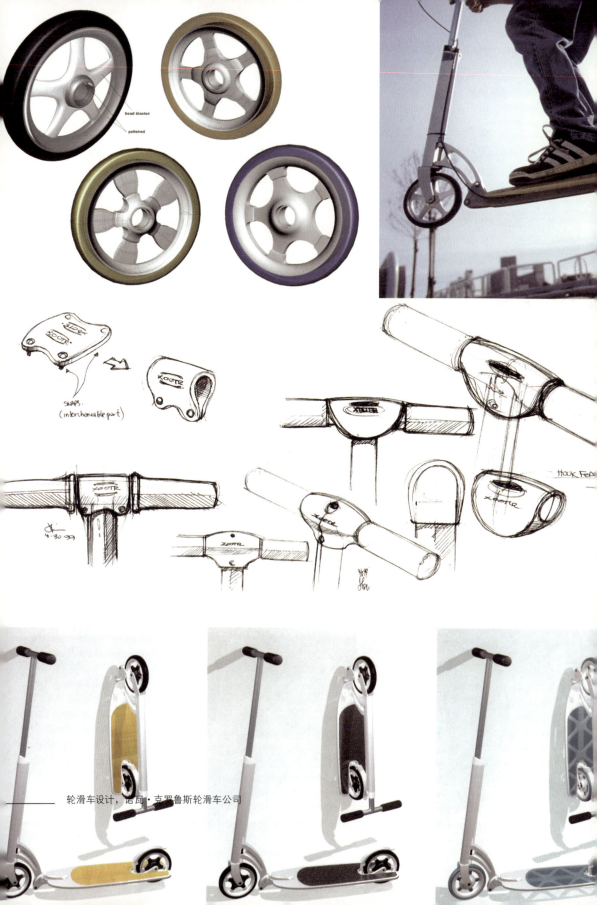

轮滑车设计，诺瓦·克罗鲁斯轮滑车公司

第八章 从逻辑学的角度看设计思维

逻辑学是研究思维形式规律以及逻辑方法的科学。逻辑思维以推理为表征，不同于想象、联想，也不同于音乐、美术所体现的形象表达。推理不仅可以使人们获得不能由经验直接得到的知识，而且还能获得不能由感觉和知觉直接得到的知识，因此可以说是一种较纯粹的理性思维活动。逻辑思维必须借助于概念、判断、推理的思维方式来表达思想、观点、主张。从逻辑学的角度来看，设计思维的规范性、严谨性也需要逻辑学的检验。逻辑思维对于艺术设计具有重要的意义。逻辑思维的进行是通过一系列的推理来寻求"必然地得出"。艺术设计具有强烈的目的性，它的最终结果就是要获得"必然地得出"——在社会生产、分配、交换、消费各领域中满足目标市场，体现多种功能，实现复合价值。因此，逻辑思维被引入设计领域，与设计的多重思维相结合，就可以成为一种行之有效的理性方法，从而指导艺术设计的思考及实践过程。

一般而言，艺术设计在实施制作之前会受到某种需要、目的或精神趋向的限制和驱使，这就需要设计师运用一定的逻辑思维对各种相关因素进行充分的理性分析，从而使造物产品体现这种需要、目的或精神趋向。在设计的起始阶段，艺术设计已有一些必然的前提（或称为"命题"），逻辑思维的作用自然就是以这些命题为基础，通过多样性的推论形式最终获得"必然地得出"这一结果。在这种理性思考的过程中，设计师需有较为清晰、明确的设计目的，以便通过随后的相关思维活动将其转化为设计方案或实际造物。

一 批判性思维：从发现问题开始

批判性思维能启发人们富有理性、逻辑性和批判性地提出、思考、判断和解决问题。发现，解决的是看的问题；而思考，解决的是联想的问题，即我们如何把我们看到的加以升华。最后便是设计，即创作。设计的过程，也就是创造、思考表达的过程。这里也涉及外表（眼睛）的观看和内心的观看的区别。"好看"还有可能停留在眼睛的观看上，"有意思"则已经是内心的观看，成为感受。外表（眼睛）的观看会受到生理的局限，但是内心的观看则受观看者的文化素养与知识结构的影响。逐渐地，我们在观看中积累认识，形成我们对周围世界的理念。种种审美理念也会不断地影响我们的观看，我们因此会有所选择，这种选择不单从属于审美的价值判断，也会从属于精神道德的价值判断。

观看过程的最初阶段，一定是最不受知识影响的直觉观看，这可能是一种真实的感官的观看。随后，我们所接受的各种所谓理论的知识影响到我们的眼睛，使得我们面对生动的自然视若无睹，甚至用"清规戒律"的东西来判断我们对自然的看法，却很少对这些判断的基本标准加以质疑。我们需要更新自己的知识。我们知道，古代艺术大师的很多理论也是他们在对现实的观察和实践中总结出来的，这些理论有些具有普世的超越时空的价值，而有些则是当时具体时间、环境下的产物。

北欧设计

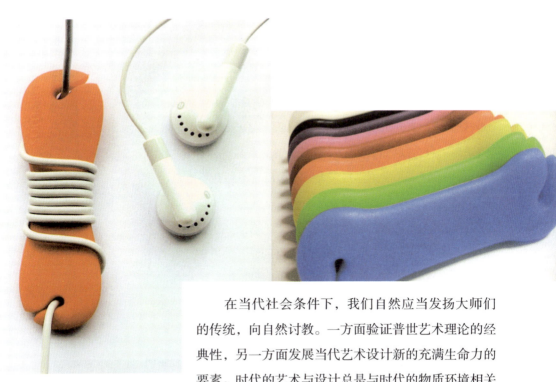

在当代社会条件下,我们自然应当发扬大师们的传统,向自然讨教。一方面验证普世艺术理论的经典性,另一方面发展当代艺术设计新的充满生命力的要素。时代的艺术与设计总是与时代的物质环境相关联,而自然世界的健康生长机制也向我们启示着人类发展的合理性方式。适宜的、循环的、可持续的,才是我们应加以发展的精华;观察这些,表现这些,对于我们从事艺术与设计的人来说,当然是自然而然的事情,并且充满乐趣。

无论是艺术品还是设计产品,都有助于增进人类对于生活和自然的理解。观察力决定着一个人的感知水平和深度,而感知的深度和设计的合理性又与创造力密切相连。美国工业创新设计 IDEO 公司创新设计的第一原则是"浸淫体察",即在设计产品时深入客户的商业运作环境,或者产品使用的环境,感受客户和消费者的要求。

新加坡生活用品设计,马克思·廷

问题是思维的起点。有思必有疑,有疑应有问,"问"是一个从已知伸向未知的心理触角,是创新意识的具体体现。亚里士多德讲过:"思维是从疑问和惊奇开始的。"爱因斯坦曾说:"提出一个问题往往比解决一个问题更重要。"北宋张载说:"于不疑处有疑,方是进矣。"(《理窟·义理》)南宋学者陆九渊说:"为学患无疑,疑则有进。"(《象山先生全集》卷三十五)清代学者黄宗羲说:"小疑则小悟,大疑则大悟,不疑则不悟。"(《南雷文定》卷一)

过去,我们的教学目标往往定位于把有问题的学生教成没问题的,而不是把没问题的学生教得有问题,使其敢于并善于提问题。须知,学问就要"问",做学问须勤"问",做学问须善"问"。学会通过发问"为什么"开始自己的思考,这是一个很好的学习方法。

二 追问与质疑

《自由的幽灵》海报设计,哲尔齐·策尔尼亚威斯奇

养成善于质疑、善于思考的习惯,对设计师是十分必要的。不要急于利用现成的办法使结果看上去"成功",这意味着你的思路已经受到"成功"定义的局限,而这定义恰恰是可以质疑的。因此不要急于走到现成方法的使用上去,如果思维问题没有解决,方法就有可能成为惯常的样式,惯常的样式当然会引起审美的疲劳。僵化的思维模式只能提供僵化的设计形式,这对于创新又有什么意义呢?

思维乐于领会有趣的思想,而厌烦枯燥乏味的说教。要做到这一点,就必须对一切进行质疑。怀疑主义的态度是必要的,批判性的态度是必要的,这当然不是指要否定一切,质疑是为了达到精神上的自主、自信,从而达到最后的目的——原创。不要懒于思考困难的事,就像赛跑有极点,越过极点人会变得轻松,但是对极点的跨越却是困难的。可以把思想的愉悦看作超越物质享乐的幸福感,这一点也是人不同于动物之所在。

感觉固然重要,但是感觉往往也是逃避问题的借口。我们希望听到的是"我这样想",而不是"我这样感觉"。要善于感觉,但是更要质问感觉,这就是一种自我分析。

质问感觉,是想挖掘感觉背后深层的自我和真知;追问常识,则是为了发现常识不能涵盖的知识,也发现常识的谬误。通过追问,我们研究事物的整体性质、局部特征。从形态、材料、肌理、色彩以及其他方面诉说我们的"发现",把它彻底地铺展

Conan屋,韩国MoonHoon设计工作室

开来，在讨论中判断、自问，形成思考的深度。追问是思考的表现形式，通过追问，我们逼迫自己为难自己，由此发现事物的真谛，这也是发现自我的过程。

我们主张质疑的精神，寻求对定义的批评性认识，既要博览群书，又要面对自然，形成自己的看法。"原创性"是相对而言的，谁能够相信某个作品一定全部是原创的呢？就某个具体创意而言，可能是原创，而对整个作品而言，则可能仍然是某个已有东西的延伸，原创指的就是这一延伸。只有具备敏感的感觉和判断能力，才能将创造性观念融入设计。

想象力贫乏，就在于不能突破模式化的思维方式，缺乏对习以为常的观念进行质疑。不对思想进行追究，就无法找到思想的新途径，真正对思想有意义的方法就是对概念进行质疑与发问。

一些思想僵化的人常常把我们在感觉和联想中的一些艺术上合理的想象与联想看成是荒谬的。也许一切荒谬都有可能包含合理的要素，就像一张白纸上的一滴墨点，既可以解释为思想的陷阱，又可以理解为宇宙的黑洞一样，对事物的解释与事物之间的相互关系是丰富多样的；在创意方面，我们也能把两个本质上毫不相干的事物经由联想而加以结合。我们现在就可以做这样的练习：随机选择两个事物，比如铅笔和大象……

三、标的性问题

每一位设计师在设计开始时心中都会先有一个标的：我要表达什么（What）？我要表达给谁看（Who）？为什么（Why）这样表达？我应该如何（How）表达？

提出标的性问题是运用设计思维的基本方法之一。其中，设计的逻辑思维包含着这样一个过程：构思、观察、实践。构思，是指对问题进行分析。在设计的过程中，每一步都要进行选择，而选择是由构思所决定的。首先是要做什么、要理解问题。其次是应怎么做、如何解决问题，如要达到的目标是什么？视觉风格的要求如何？媒介方面的限制是什么？如何用视觉语言传达思想？哪些信息和图像、文字适合表达这个主题？在这个过程中，设计师需要进行大量的资料收集与比较、罗列与选择的工作；同时必须利用严谨的逻辑思维进行市场调研，以求得到设计所必需的数据和资料，例如人体工程学会为产品的设计提供参数，市场调查会为产品的推广提供诉求点。

有时设计方案的产生，可能是直觉的结果。但实际上推究起来，总是会受文化价值、客户愿望、艺术风格、手段制约的影响。同时，方案的比较与选择也需要逻辑思维做支撑，

陆虎汽车系列广告

用于价值的判断、方案的增删以及内容的斟酌与形式的传达。所以标的性问题是基于逻辑思维的设计法则。

四 分析与综合

在设计中，对于所要解决的问题的分析是一个反省思维的过程。分析与综合的能力是一种理性认识能力，是思维过程的基本组成部分。分析，是指把组成事物整体的各个组成部分，以及个别属性分解出来加以认识的过程，如把产品分成各个组成部分，各个组成部分又对应不同的具体问题。正好相反，综合是指把设计物的各个部分、各个个别属性组合为整体的过程，如将根、茎、叶、花组合为一棵完整的植株。

分析与综合是同一思维过程的两个方面，它们是相互统一的。这主要表现在：分析与综合的过程互为依存。如对整体的分析也就是对它的综合，因为分析不仅要分解出整体的各个部分、方面和特征，而且要揭示存在于整体中的各个部分之间的关系和联系，

《我们拥有你所失去的》，波多黎各慈善协会宠物收养广告

否则就根本无法全面深入地认识各个部分，也就无法为设计找到解决问题的出路。分析与综合互为补充。分析的目的是综合，是为了达到对整体的全面认识；在分析的基础上进行综合，能使我们对各部分的分析更加深入细致。综合中有分析，才能完备。

比较作为分析的一个支点，是指在思想上对事物的各个组成部分、个别属性进行对比，确定它们之间的共同点和不同点。比较需在分析与综合的基础上进行。个体对外界一切事物的精确认识，都是通过比较获得的。我们之所以能辨别这个事物和那个事物、这个符号和那个符号等，都是通过比较得来的。在设计中，比较有利于鉴定不同方案的优劣，进而进行综合或抉择。有比较才有鉴别，人们只有将周围的一切事物与现象加以比较，才能正确地认识它们、区分它们。了解个体的不同与特性，从而正确地在周围世界中确定自己行动的方向，也就可以在设计中确定问题的症结所在。

分析是通过识别、定义、排列等环节，考察各要素的性质与相互关系来获得信息；综合是发现零散事物的相互关系，并按秩序与结构组合成整体，使之综合地发挥作用。二者都是逻辑思维的常用方式。

对于一个优秀的设计师而言，逻辑思维可以作为一种方法或工具，来减少可能由感性材料和认识局限所产生的偏差，拓展形象思维发挥作用的范围，并与之共同构成较科学的设计方

福特汽车广告

法论。同时，创新能力也需要整合能力作为基础，而整合能力意味着对本土文化、国际信息、设计要素、市场情况有一个全面的了解和综合。这种整合能力很大一部分来自运用逻辑思维的结果。

五 归纳与演绎

归纳是指从特殊到一般，把个别事物的特征上升到普遍事物的特征。作为逻辑性思维的一种，归纳乃是由个别推导出一般的过程。知识的寻求首先始于资料的收集，这是归纳法的基础，也是设计的起点，然后对这些材料进行加工，最后是从加工过的材料中得出结论。

归纳的材料包括了自然的和试验的，纯粹自然的观察诚然重要，通过实验而得到的材料和经验更加重要。既要善于从自然中发现设计的灵感，更要善于从实验中寻找富于创造性的方法、素材和灵感。对材料的归纳，也是对所设计的对象、设计所涵盖的所有因素加以分析的过程，对设计涉及的问题进行剖析的过程，这样所寻求的设计方法就是有针对性的、对症下药的方法。

与归纳相对的是演绎和引申的方法。演绎是由一般概念、普遍原理推导出特殊的、个别的结论的方法。引申是对事物属性和范围的扩

福特汽车广告

张,是在一定的限度内加强对事物的联系的认识的过程,包括把已知事物的属性加到未知事物上。思维的创造性来自合适的引申。

显然,归纳法是理性思维的过程,通常还会采取排除和否定的方法,也会采取比较的方式确定优劣,最终的结论也就容易得出,我们可以通过对各种资料和信息进行比对,得出哪一种方式是最好的传达创意的方式。

思维具有间接性、概括性,以及必须借助于语言来实现的特性。概括性包括两个方面:一是同类事物的共同本质;二是同类事物与异类事物的关系。一切科学的概念、定理、规律、法则,都是思维概括的结果,都是人脑对客观事物的概括反映。间接性指要借助媒介和知识,思维的间接性使人的认知能力突破了时空的限制,从具体的一事一物的认知局限中摆脱出来。

在归纳与演绎的基础上,抽象和概括被公认为思维过程的最终阶段。抽象,是指在思想上把事物中的本质和非本质属性区分开来,是抽取出本质属性而舍弃非本质属性的过程。概括,则是把抽象出来的事物本质属性加以综合的过程。显然,抽象和概括必须在分析、综合和比较的基础上进行。运用抽象和概括的思维方式,能使我们对事物的认识由感性上升到理性。

味之素健康糖广告

六　知识与经验

在设计领域里，专业常识十分必要，它是设计体现出专业素质的必要条件。深厚的知识背景会通过专业的思维反映出来。但是要做出好的设计，经验也极为重要。经验会使思维变得精妙，因为常规的知识系统往往成为约束创造性与想象力的桎梏。只有在常规之外，我们才可能有新的发现。

当我强调经验的重要性时，可能会非常偏激地强调亲身的（或者更准确地说：有意思的）感受是至高无上的，我们每个人都有一双一睁眼就能看到现实的眼睛，为什么还要关注书本上的法则呢？我们心里应当清楚，一方面我们在自然中印证和发展（重要的是发展）已有的艺术法则；另一方面，我们还在归纳出更新更多的艺术法则（法则的有效性在设计里是显而易见的）。更重要的是，我们在对自然的研究中逐渐

建立自己的法则，并在此基础上形成独特的个人表述，打破一切常规的观念束缚，从而彻底解放视觉形象。

即使在现代艺术和现代设计里，经过时间的积累，也已经有太多的法则和现成的条律，因此现代设计仍然有必要回过头来关注现实，发展创造新的可能性。这也是

① 《只怪肌肤太滑》，润肤露广告
② 鞋油广告

立足于自身的相关的现实生活的设计。这正是我特别强调包含现实生活的"大自然"概念的原因：只有养成从现实生活中发现设计的良好习惯，才有可能真正建立本土的设计，形成自身的设计理念与风格。

随时随地总结自己的经验，时时刻刻让知识吐故纳新，思维的魅力就会在设计过程中展现；用文字和草图记录发现过程中的想法，正是为了理清自己思路延伸的方向。每一个点都有可能导向不同的思路，重要的是学会采用不同的思考方式，有时甚至可能是逆反方向的。因此我们对一个问题，应学会从对立的方面加以考虑；有时也可能是散发的，我们会从某一点拉出很多可能的分支，然后进行掘井似的深入思索，一步步推导，深化一个初步的想法。有的时候，我们不求完美，但求可能，甚至荒诞也没有关系；有的时候，我们要反复论证，使自己的构思完美得无懈可击。通过思维，我们使自己与作品之间建立桥梁，构成我们与作品之间的关系。

美国 Drambule 牌威士忌系列广告

七 引用与样式

样式的存在乃是因为心理上的模仿，在思维上一般有两个潜在的原因：一个是不自信的潜意识模仿；一个是趋利性的对大师的故意模仿，这是样式主义存在的理由。样式的流行源于大众文化的存在、从众的心理和马太效应。自信的消失和实验精神的缺乏，也会造成样式主义的流行。

焦虑和快节奏也是造成引用与样式流行的原因之一，快餐文化的特征在设计中比比皆是。身份的焦虑，造成代表身份的设计样式的流行。在当代社会，这是一个明显的特征。每个人都想通过外表的设计获得自我身份的认证，也因此造成了身份样式的存在。

引用是思维中一种互证的心理行为，在设计中引用大师的作品元素的目的，通常是为了借此来抬高自己的设计品位，或者证明彼此的审美认同。

诉求在设计的创意思维中起着重要的作用，因为诉求是设计的目的。诉求是创意的基调，也是沟通的前提。诉求点决定了设计思维的方向和立意的核心。因此，设计思维的科学性与有效性直接表现在诉求点的选择与发挥上。不同的诉求点反映出设计者对于设计的不同看法，也间接反映出设计者自身的思

超浓型调味酱系列广告

维特点。诉求可以分为理性的和感性的诉求，在思维方式上各有特点。理性诉求显示出思维的深刻性、价值的普世性，而感性诉求则呈现出人性化、情感化的特点。在表达方式上，诉求可简单分为直接诉求和间接诉求，直接诉求明确鲜明，间接诉求含蓄隽永，各有特点，关键在于把握好诉求点。当然诉求还可分为主观与客观、刺激与适应等倾向，这些或多或少都会在思维过程中体现出来，而关键是设计者能够做到自觉清醒，有意识地加以选择运用。

在各种消费群体日益按照收入、年龄、性别以及欣赏品位细分的今天，广告设计业务的投放也相应地分流到受众群体不同的各个媒体平台。"将正确的信息送到正确的客户手上"取代"将更多的信息送到更多的客户手上"成为广告设计的新圣经。因此，聪明地花钱、有趣的创意和恰当的平台展现，成为设计思维必须遵循的原则。

味事达调味品广告

八 思维的发展过程

在整个设计过程中,设计的思维可分为发现问题、生产需求、分析问题、提出解决问题的办法、实用而艺术地解决问题这几个阶段。在整个过程中,理性思维总是起着重要作用。但是在解决问题时,艺术的想象力、创造力则发挥着极大的作用。而在最接近艺术表达的平面设计中,艺术的创意能力和感染力起着更加决定性的作用。

重要的是过程。寻找和发现贯穿在过程中,众多的可能性有待去发掘。过程本身也应成为关注的对象,也是思维拓展的重点所在。也就是说,我们应重视实验过程的种种可能,不断记录实验中的现象,通过不断创造新的手段,产生新颖有趣的形态,并通过进一步的加工使之成为设计的要素。在过程中,尝试与实验的想法贯穿其中,直观地发现与判断成为基本方式。瞬间的形象具有特殊的魅力,也有可能成为设计的素材。片断诉说着过程的精彩,过程成为一个概念,犹如时间,时间改变着事物的形象,也在改变着我们自己。

思维的过程有不能预料的结果,这使手段变得重要起来,未知使过程变得有趣起来。注意力的移位在这里算不算一种思维方向的变化?

注重在设计过程中与他人交流,交流与对话深化着思考的深度,开拓着思维的广度。不同的思维碰撞让我们的认识升华,

可涂写胶带设计

由此而来的发现就好像在沙漠里见到一泓清凉的泉水，寻找到更多解决设计问题的途径。

在设计的实用性方面，设计的过程对于问题的解决，甚至和哈佛大学Jane教授在华讲授管理决策的过程相似：找出问题是什么，针对问题需要做出什么决定，提出所有可行性的方案，现在要采取的行动是什么。看上去整个过程并不复杂，但是起决定作用也是最难的是对最佳方案的提出、选择和实施。有效地收集信息和分析信息是解决问题的第一步，然后是提出问题：我们为什么要做这件事？我们为什么要按这种方式去做事？不断地提问有利于发现有价值的新问题并引起思考深入，而变换角度地思考问题、回答问题，摆脱常规和习惯，能够获得大量具有创造性的新观点、新方法。

① 《直升机表演》，红牛饮料餐厅内设计，罗宾·斯达姆和安德鲁斯·麦克登多纳德； ② 芭蕾舞班招生广告

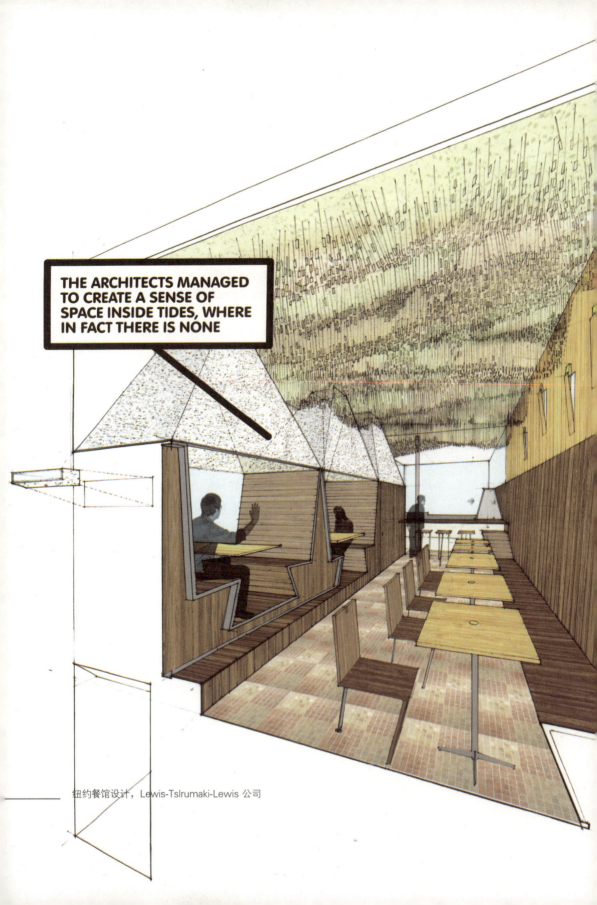

纽约餐馆设计，Lewis-Tslrumaki-Lewis 公司

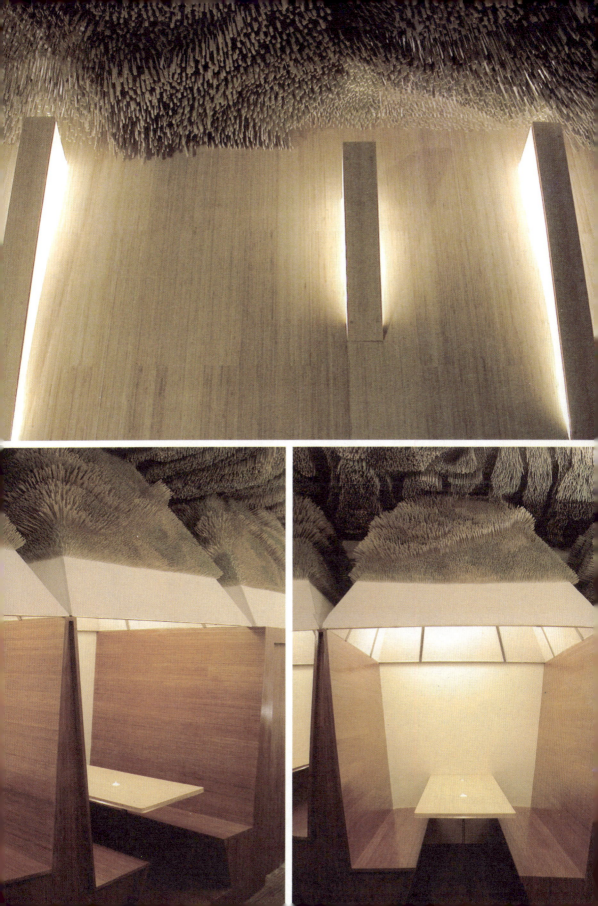

第九章 从创意的角度看设计思维

分析设计大师的创意广告可以发现,其作品多少都运用了联想、想象、夸张、象征、意象、灵感、逆反、线式、反射、聚集等思维方式,形成独特的、出人意料的设计创意。创意思维是提出新创见的思维,需要灵活和丰富的想象力;需要设计师从全新的思路出发去认识问题,在创造的过程中,结合已有的知识经验并利用想象力在脑中形成新的形象和意念,从而产生新的观念和意识。创意思维也是逻辑与非逻辑思维的结合,通常都会有直觉、顿悟、灵感等心理状态。创意思维是一种不断求异的思维方式,通常表现为对常见方法与权威理论持怀疑的、分析的和批评的态度,在创意上追求一种"语不惊人死不休"的效果。求异思维在质与量、广度与深度上要求聚集性思维与扩散性思维辩证统一。聚集性思维是扩散性思维的出发点与归宿;扩散性思维以聚集性思维为中心,扩散至各个方向,通过不断的思想反馈,以最佳的方案解决问题,因此高度的聚集和灵活的扩散的有机结合是创意思维活动的重要品质,并且,形象思维是创意思维的基础。创新的设计思维意味着可以将不同知识结构、不同年龄、不同经历和专业背景的人才组合起来,通过思想交流和碰撞,借此突破个人经验和思维的局限。如一些设计工作室,利用不同专业的人才组合,形成"集团思维"。

一 设计的形象思维

形象思维是一种比较感性的思维活动,形象要素是其核心。艺术设计中的形象是一种视觉形象,在时空中有明确的形式,感官可直接把握。从艺术的角度说,形象是艺术作品的基本特征,从产品角度说,形象是设计产品的视觉叙述。没有了形象,

《苏格兰国立美术馆免费巴士服务》,美术馆系列广告

设计艺术就没有了思维载体和表达语言。

休谟认为："当心灵由一个对象的观念或印象推到另一个对象的观念或信息的时候,它并不是被理性所决定的,而是被联结这些对象的观念,并在想象中加以结合的某些原则所决定的。"在艺术设计的创意过程中,以形象思维为特征的想象将各类因素、观念进行自由的结合,艺术设计的创造性便可以得到发挥。设计者经历过想象后,在思维中会有一个从感性上升到理性的阶段,而联想则可将基于理性的思考再次融于感性的形象思维中,通过发散的方式寻求形象与意义的最佳结合,最终以新颖独特的形式表现出来。

可见,形象思维是一种不受时空限制,可以发挥很大的主观能动性,借助想象、联想,甚至幻想、虚构来创造新形象的思维方式。它具有浪漫色彩,也因此极不同于以理性判断、推理为基础的逻辑思维。

从一般意义上说,设计者在运用形象思维创造时

《夏季,读本书》,书店夏季推广系列广告

通常采用三种方法：第一种是典型的提炼，即对来自生活但比生活更典型、更集中的形象进行加工和深化，在思维中创造较为生动的新形象。这种加工和深化必须以现实生活为依据，在客观基础上进行分析。第二种是拓展的繁衍，它类似于图案中的写生变化，即由一种形象拓展出多种形象，同时保持原形态的基本特征和主要符号。这种方法在心理学上被称作再创造，它主要是以再想象为基础。第三种是变异的创造，在这种方法的指导下，思维活动往往带有某种虚构和幻想的成分，同时也最具创造性。设计者可以不受时空的限制，对已有的形象进行分解、组合，构成新的形象。

形象思维作为设计思维的重要组成部分，给设计者提供了三种具体表现形式：首先是原型模仿表现形式。这是一种建立在深化形象思维基础上的表现形式。设计者在设计实践中以各种原始的生活形象为原型，以一种模拟写实的手法表现出来，使目标消费者产生共鸣，达到最终的审美目的和实用目的，完成多种价值的实现。其次是象征表现形式。它可被视为概括的形象思维的具体表现。设计者主要从原始形象中提炼出一般性的共同特征，并以自己创造的抽象符号和形象语汇，以象征的手法分化出一般性质的形象。这种形式多用于标志设计中。最后一种是规定性表现方式。这种表现形式是建立在创造性的形象思维基础之上的。无论哪一种表现方法，都是形象思维在设计活动中的具体应用，在实际运用中具有很大的灵活性。

幽灵椅，Drift工作室

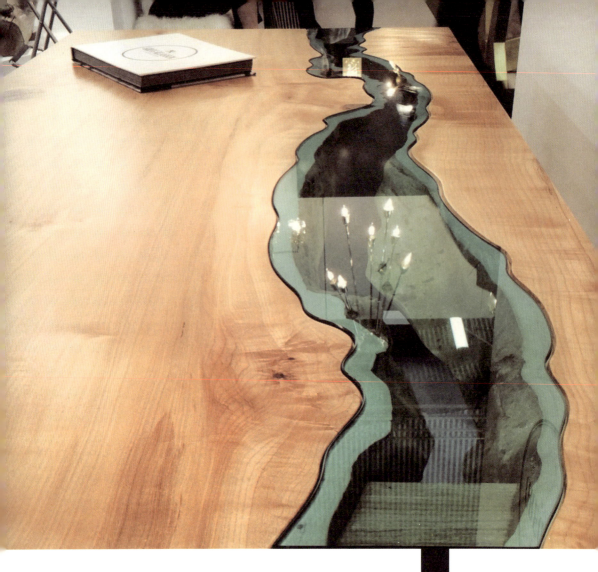

事物表象使得形式具有了内容，但是表象又有可能约束我们的想象力。我们要学会超越表象，通过联想与想象，改变原有的形象，创造新的形象。艺术家必须锻炼的不仅是他的眼睛，还有他的心灵。人们以自己的大脑来认知、推度自然世界的现象。联想是一种素质的表现、思维的表现。有趣的事物可以成为联想的主题，毫不相关的两种事物也可以通过联想组合在一起。

大胆的联想不必顾忌是否荒诞不经。只是自己

二 联想

判断一下，你所创造的非常态究竟是含义模糊、不知所云，还是意味深长、指向明确？我们提倡大胆的想象，并不是要让大家都成为超现实主义画家，而是让大家能够以丰富的想象力创造新颖的图像，来达到更生动的传达。传达的结果才是我们的目的。"语不惊人死不休"，强调的是对表达本身的高要求，但是如果本末倒置，也有可能妨碍对内容的传达。我们常常看到一些广告画面绚丽、场景奇特，看完却想不起它要宣传的是什么。

通常，事物之间存在一种关系，例如花与蜜。艺术不是要揭示这种关系的存在，而是要发现和利用这种关系来表达人的思想和情感，达到另一层意思的诉求。

联想有相似的规则：利用事物之间的形状、结构、性质或作用的相似性加以联想，来引发新的形象的产生，从而找到更加新颖的创意表达。这个东西非常像什么？从一个形象联想到另一个形象，其依据的往往是一些外表的因素，也因此是从一个具体物联想到另一个具体物。我们可以根据事物的性质、外形、材料、意义、概念等各个方面加以联想。那么这种联想的意义何在？

用熟悉的事物展现陌生化的效果，也许是设计的一种方式。另一方面，我们有必要思考一下约定俗成的形象所具有的设计意义，考虑它会被重新认识和被再设计的可能。

事物的关系能够通过联想加以辨识，例如齐白石的泼墨荷花，大片的抽象墨团很难辨识是什么东西，但是在墨团的下方，齐白石画上了十分精细的小鱼或游虾，这具象的描写使我们联想到墨团就是荷叶，这就是我们现实的经验判断通过联想在起作用。也因此，艺术设计通过抽象物与具象物的关系，给观者留下了巨大的想象空间，也给艺术的表现留下了不依托现实发挥的余地。物与物之间的现实关系，常常存在于表象之中，有其必然性。这种关系成为联想

河流桌

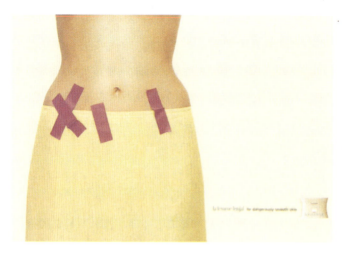

的基础,也是我们发现物象特征的必要条件。

美国恐怖小说家斯蒂芬·金(Stephen King,1947—)说:"我的作品已经导致了世界上太多的树被砍伐!"他的话就是利用联想将起因和结果夸张地说出来,表明自己的书很畅销,是很好的推销广告,而不是指应保护资源。微软 X-BOX 的一个广告画面是一个新生儿在空中尖叫着撞入自己的坟墓,广告词是"人生苦短,尽情游戏"。这则超级省略与联想的广告在英国遭到禁播,说明联想与想象也有内容上的道德与文化尺度。更为宏大的关系

润肤露系列广告

还可以通过蝴蝶效应来认识,混沌理论之父洛伦兹(E. N. Lorenz,1917—2008)形象地说:"巴西境内的一只蝴蝶扇动翅膀,可能导致得克萨斯州的一场龙卷风"。

设计的联想则是在观察、分析和归纳基础上的合理性的发散思维,围绕对象进行假设和猜想,并不断参照目标系统进行评估。大脑中存储的大量知识、经验、信息通过联想等聚合起来,形成扩张的态势,可以提供有价值的思路,有利于从中找到合适的设计方案。在这个过程中,要始终保持艺术的感觉,善于进行意念转化,最终落实在有着原创动力的设计创造上。而这一切选择、组织、整合和创造的结果,会体现在设计物的原理、材料、结构、工艺技术和形态等方面。

三 想象与夸张

在头脑中创造过去未曾出现过的事物形象,或者将来才能出现的事物形象的思维活动,就是想象。想象是人脑对已经储存的表象进行加工、改造,形成新形象的过程。这是创造性想象。

审美想象大体分为知觉想象和创造性想象。知觉想象没有完全脱离眼前的事物,而创造性想象则脱离开眼前的事物,

Eveready 牌电池广告

不依赖任何现有的描述而独立地创造出新形象。

在艺术与设计中,异想天开是非常重要的,空间的想象力和图形的呈现能力是一种形象思维能力。在设计中,非逻辑性思维带来奇异的构思,从而产生新颖的形象,新颖是吸引我们注意力的重要因素。在当代艺术中,异想天开是想象力的展现,人们试图实验人类的思维在多大的范围能够实现想象的视觉化,电脑在帮助人们实现这个理想。

利用现实的事物,通过想象来表现现实中并不存在的事物,不存在的事物因为有现实的基础而具有了意义或者意味。通过想象改变现实事物的色彩、形态、气味、质感等性质,并通过组合与发展来产生新的形象,赋予其新的特征。

心理学认为:"想象是人脑对已有表象加工改造而创造新形象的过程。"因此,想象是形象思维的较高级阶段,也是艺术设计过程中较为常见的思考方式。

一般情况下,想象要通过两个阶段才能体现创造性。第一个阶段是掌握现实形象阶段。此时,想象通过各类感觉器官获

① 电影海报设计,英国丹尼尔·诺里斯;② 《星际穿越》海报

波兰电影海报设计,维克多·萨多维斯基

取大量具体翔实的形象资料,从而使形象思维拥有了切实的原材料,为进入下一个阶段做准备。第二个阶段是选择加工阶段,在这一阶段,理性因素开始启动,通过蕴涵在设计作品中的目的性和设计者自律的目的性,对感性形象进行加工,去伪存真,由表及里,筛选出合目的性的形象素材。而在这个过程中,创造性想象起着重要的作用。

 设计的想象并不是漫无目的的空想,而是在现实因素的依托下展开的想象。设计北京奥运会"鸟巢"的建筑大师赫尔佐格(Jacques Herzog,1950—)和德梅隆(Pierrede Meuron,1950—)是2001年普利兹克建筑设计奖获得者,普利兹克基金会的执行官说到两人的获奖理由时说:"我们很难设想历史上有哪个建筑师只忙于盖房子而没有杰出的想象力和艺术判断力。"但是,如果看到他们为浙江金华市金东新区所做的设计规划,那样的山丘、田园和村落建筑,人们就会知道,对于自然环境的尊重也在支配着想象。想象里,有全局观;想象里,有历史观;想象里,

减肥食品广告

有自然观。

　　夸张是一切广告设计的特性,但夸张不是夸大所宣传产品的优点。"夸大其词"用来说明思维的一种特性,可能是比较准确的。就如同说"我吓死了",在这里,夸张只是一种修辞,明显地让你知道我是在夸张,也就不存在欺骗的意思。例如古人的诗句"燕山雪花大如席"就是一种夸张的手法。对于事物性质的夸张可以引发有趣的想象。通过想象极力夸大事物的某种性质,能产生幽默的效果。例如大众汽车广告,画面上是一群警察躲在大众汽车后面,手持枪械和话筒,露出一排警帽,煞是有趣,也反映出大众汽车的结实。虽然实际上

《比想象的锋利》,WMF 刀具广告

未必如此，观者也不会当真，但却会在会心一笑中留下印象。另外还有一个设计：钢质刀叉的前半部分被咬掉，还留下齿印痕，通过夸张来表现饥饿的主题，也很生动。但是，利用夸张以假充真、蒙骗观众的广告我们也见过许多，这实际上牵涉到设计伦理的问题。新的不平凡的东西总是能够引起想象的快乐。有想象力的设计能够给观者带来新奇的感受。同时，依据想象能够创造艺术作品，艺术作品也能成为想象的对象，我们可以依据感官体验也可以依据想象来完成对一幅画的欣赏。

想象是思维的飞翔。如果想象是按照一定的规律去进行，想象的结果就会在形式方面被概念所规定。想象总是和理解结合在一起，两者的结合是艺术表现的必要条件。在艺术和设计中我们已经举出了很多例子，都是和理解力完美结合的想象所创造出来的形象。这种形象通常有三种情况：一是借由感官提供的现实片断构想出整体的想象物，但是对这种想象的结

艾丝黛瑞儿睫毛膏广告

果，理性认为是真实的；二是创造的想象物是如此逼真和近于情理，以至于我们认为其可能是真实的；三是所创造出的形象在想象中是真实的，但在现实中却是非真实的。英国美学家科林伍德（Robin G. Collingwood，1889—1943）指出："想象不在乎真实与不真实的区别。"（《艺术原理》，中国社会科学出版社，1985年，第140页，我建议大家阅读一下本书，里面有大量关于想象的论述）艺术家所创造的形象之所以让人感到真实，就是因为在感情上真实，因此情感的真实对于形象的创造的重要性无论如何强调都不过分。意大利新古典主义美学家缪越陀里（L.A. Muratori，1672—1750) 说过："当它受到某种情感的激发时，想象就把两个单纯的自然的形象结合在一起，使它们具有不同于呈现于感官的那种形状和性质……"在做到这一点时，想象大半都是把无生命的事物假想为有生命的……由此可见，强烈的个人情感和情感的真实性是多么重要（也就是移情很重要）。中国有句老话："情人眼里出

伊莱克斯吸尘器广告

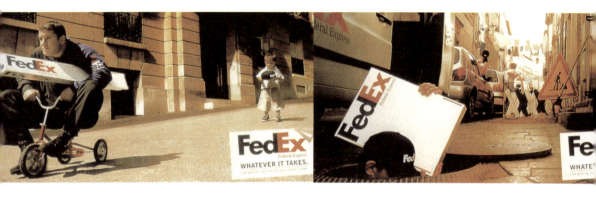

西施",说的不就是这个意思?

爱因斯坦说过:"想象力比知识更重要。"想要做到想象力独特,最根本的还是审美思想独特。深入的观察能带来想象力,依据想象力,现实的元素可以在设计和艺术中焕发新的光彩。而只有掌握其中的法则和原则,才能推动想象力的培养。德国画家珂珂施卡(Oskar Kokoschkar, 1886—1980)说过:"想象是很自然的东西,那就是自然、幻觉、生命。"

想象可以围绕概念去发展,然而我更重视想象在视觉形象基础上的飞翔。文艺复兴时期的德国画家丢勒(Albrecht Dürer, 1471—1528)说,任何人除非进行过大量的研究,全面充实自己的头脑,否则他注定不可能凭空想象,制作出美丽的图形。他自己就曾经根据叶子的线条,设计出螺旋形牧杖。

独创性常常在于发现两个或两个以上的研究对象或设想之间的相似点,而一般人认为这些对象或设想彼此没有关系。这种使两个本不相干的事物相互接受的能力,一些心理学家称之为"遥远想象"能力,它是衡量创造力的一项重要指标。在设计和艺术表现中,艺术家常常突破现实的常规的关系,通过联想与想象(依据心里的潜在愿望)进行转变、置换和组合,从而产生更加新颖的艺术关系。例如法国超现实主义画家马格利特,画天蓝色立体构成的天空、凝固石化的闪电、飞翔的花岗石鸟、坠落地面的云团、燃烧的钥匙,等等。他用精致真实的手法表现的恰恰是不真实的物体,更加令人遐想,因为他将一些因素和事件梦幻似的放置在一起。令人迷惑的搭配篡改了物质的合理性规律,而一般人不会相信这些东西会凑到一

《不择手段》,联邦快递系列广告

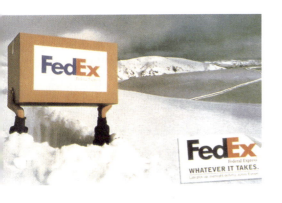

起。他有一幅作品画的是玻璃窗,破碎掉落的玻璃上依然还保留了窗外的景色,其奇异的想象力令人震惊。有趣的是,马格利特最大的影响却是在商业艺术方面。美国的一家电视网采用了他所画的一只眼睛作为标志;一家国际航空公司的宣传册利用了他的《大家庭》一画里的形象——一只剖开的鸟飞翔在茫茫大海上空。马格利特的惊人技法常被全世界的杂志广告插图所采用。

四、象形与拟人

象形和拟人也是形象思维的一种,用"有情有意"来形容极为恰当。从美学上讲,象形和拟人是移情的心理表现,即我们把独立于我们的其他有生命或无生命的事物看作是我们自身情感的移入,通过设计使得这些再造的形象表现出人的情感,来获得人们的认同。奥运会吉祥物的设计就是一个很好的范例。

象形的手法是借一个象形物来替代本物,而不直接用本物去说,这是设计方式的一种。为什么不用本物去说?可能是过

《狩猎季开启了》,葡萄酒广告

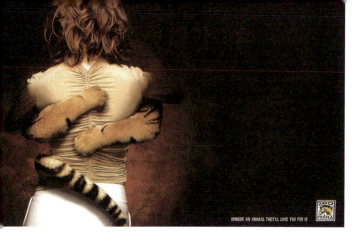

于直白、不够艺术，或者是为了更加地生动，就像我们在文字中常常喜欢采用比喻的手法。

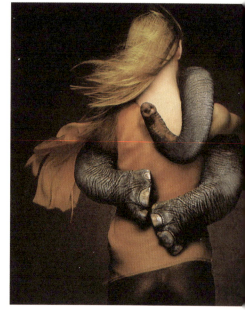

我很喜欢表情这个词，因为万物都是有表情的，而不仅仅只有脸才有表情。表情也因为我们的感知而倍加丰富。个性鲜明的物体也能从外形或特征上呈现出独特的表情，设计者可以从总结自己开始推导出各种概念，然后联想各种自然事物，从中选取准确的物体，应用于设计形象中。常规的事物可以利用其特征，也可以改变其特征，更可以发现其独有的特征。

在设计中应用比喻和拟人的手法的例子比比皆是。这就引起我的一个思索。为什么我们凝视斑驳的土墙上的裂纹，以及天上的浮云，联想的常常只是人脸或者人形，或者动物的形象呢？我们展开形象联想的现实依据其实是很有限的，因此也就在艺术的表现中局限于拟人和拟物的手法。我看到过一个生动的设计范例，用啤酒瓶倒出啤酒的滴落和弧线来暗示男女厕所，是很幽默化的表现。

平面设计大师经常会采用到这样的设计手

Praha 动物园系列广告

法，如德国招贴大师冈特·兰堡（Gunter Rambow，1938— ）、日本招贴设计大师福田繁雄便是如此。设计手法展现设计者的思维。我们分析大师的设计，不是要模仿大师的设计手法，而是要学会像大师那样去思考问题。老师在课堂上通常都是教授设计方法给学生，但更重要的是，透过设计方法开拓学生的设计思维，因为开阔的思维可以让学生发现更多的设计方法。

常见的设计方法，很多时候已经内化为设计师的设计思维。但是，我们要将设计师视为市场惯性的突破者或潜在需求的发掘者，将设计思维提升到市场导向、使用者导向的高度来认识，在专注于市场发展、定位与消费者需求的基础上寻求设计思维的创新。

《厕所标志设计》，啤酒广告

象征主义和意象派都强调想象和联想的重要。但是在象征主义者那里，联想、幻想近于一种寓言，象征具有几乎固定的含义；而在意象主义者那里，意象有着可变的意义，具有鲜明的可感性，而不是用来支撑某种信条和伦理体系。例如西方象征主义画家、戏剧家经常用《圣经·新约》里的莎乐美（Salomé，犹太公主莎乐美向叔父兼继父希律王献舞，讨得欢心，便要求砍下其所爱的施洗者圣约翰的头作为奖赏，结果如愿以偿）的形象来表现性、美丽、欲望和死亡的主题，也会用梅杜萨（Medusa，头上长着无数条蛇的女人）来表达类似的主题。这些形象具有特定的含义，经常被用作设计的象征要素。除了人类共同的文化象征符号外，各种文化中都会有各自的文化象征形象被用在设计之中，如建筑中的长城与天坛，哲学中的太极和易经，民间文化中的脸谱和中国龙。同一种形象在不同文化中的象征含义也会不同，例如龙在东西方的含义不同。如何突破象征物原有的含义，赋予其新的含义是设计面临的课题。我们不妨在思维训练中试验一下。

五　意象与象征

① 佳能照相机广告；② 3M 公司安全玻璃膜广告

意象，文艺创作过程中的意象亦称"审美意象"，是想象力对实际生活所提供的经验材料进行加工生发，而在作者头脑中形成的形象。设计艺术必须以客观具体的物象为基础，以主体真挚的情意为主导，使二者在思维中化合为设计的意象。意象主义的形象常常出人意料，值得我们借鉴。例如：大街抬起那张衰老的、伤痕斑斑的脸，在一座座建筑中间仰视着……（美国诗人弗莱契［John G. Fletcher，1885—1950］诗句）松树俯下身倾听秋风在喃喃说些什么，一些使梧桐歇斯底里地笑得直哆嗦的话……暮色中的街灯突然开始流血了……（美国诗人劳伦斯［David H. Lawrence，1885—1930］的诗句）这些诗句都采用了比喻和拟人的手法来形成意象。

象征有着明确的能指与所指，而意象的所指则更为隐蔽，需要更敏锐的感知、更自由的想象、更丰富的情感、更深刻的理解，这自然是设计基础教育所追求的目标。设计基础教育的重心不只是基本形式和初步技巧的教育，更应是审美心理要素的培养、激发和引导。在课程设置、训导方案中，对诸种心理要素的培养、激发、引导应该带有直接目的性。

柏林公共汽车上的 IWC 手表广告，Jung von Matt / Alster 公司设计

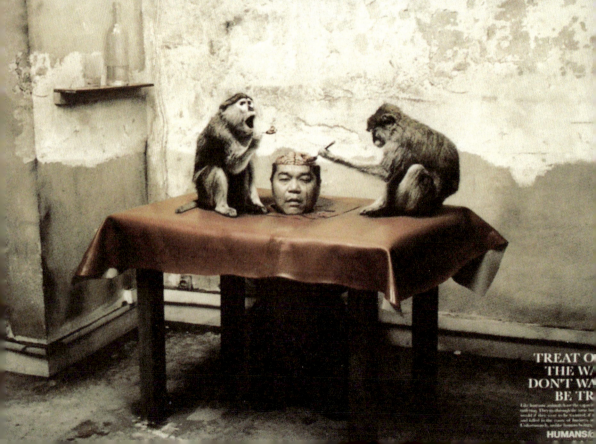

第十章 设计思维的多种模式

设计思维是寻找隐藏在表象背后的含义，并通过一定的组织方法有意识地表现其内在含义的过程，是人类改造世界、适应环境的主动思维方法。开放的设计思维是推动设计发展和设计理论形成的重要途径。设计中的各种创造思维方式，实际上早已客观存在于形形色色的设计活动之中，经过人们的梳理与分类，凸现出不同的思维特征。各种不同的思维体现出设计思维的多向度特征。

设计思维是将思维的理性概念、意义、思想、精神通过设计的表现形式加以实现的过程，具体体现在设计中，是通过运用各种思维方法与创新手段实现设计的最终目的的思考过程。在这里，我们主要研究设计过程中的思维状态、思维程序及思维模式等内容。

一 逆向与顺向

逆向思维是设计思维的一种创新手段，它通常是针对惯性的顺向思维反着想、对着来，总是会给思路打开新的天地，令人眼前豁然一亮，头脑开窍，也使得走入死胡同的思维走了出来。逆向思维同时也是质疑的思维。

逆向思维对于问题的解决特别有用，我们可以综合两种对立的问题，或者站在相反的立场去思考，还可以把几个问题归纳成一个，把复杂的事情简单化，或者把问题归纳成最小的来研究，把具体的问题抽象化，用怀疑的态度看问题本身及其方法和目的，然后寻找资料、产生构想、找到解答，再寻求接受。

当我们有时殚精竭虑、百思不得其解时，逆事物的过程、结果、条件和位置等进行思考，就会茅塞顿开，收到意想不到的效果。在采用逆向思维方面，有许多成功的发明创造的例子。

《己所不欲，勿施于人》，系列公益广告

例如刀削铅笔，刀动笔不动；采用逆向创新思维，笔动刀不动，于是就有了旋笔刀。人上楼梯，人动梯不动；采用逆向思维，梯动人不动，于是就有了电梯。

在创意图形方面，逆向思维所创造的反常规图形不仅在视觉生理、心理上给观者带来强烈的震撼，而且为图形设计拓宽了想象空间，最终达到准确而深刻地传达信息的目的。常用的反常规的设计手法有图形悖论、荒诞怪异、图底反转共生、解构重组等。热水袋还怕冷，这种思维上的逆反转化，反倒更加强化了事物的性质本身。极端的强化也是一种思维形式。反过来，一个事物取消了其最独有的特点，可能会给人带来怎样的视觉上的联想变化呢？值得我们在设计中加以尝试。

逆反的思维，总能给我们带来新鲜的感受，形成新颖的形象，例如意象派诗人的诗句：

疲倦的哨兵走动着
喃喃说着一个词："和平"。

看到了"枯萎"就想到了"死亡"，或者反过来，想到"死亡"就联想到花之凋谢，包括从草地感悟到生命。这种直觉仍然是建立在一般性的认识上，还算不上真正建立在对形态的直觉感受上，因为这种顺向的联想和基本的形象象征所起的作用大大妨碍了我们的感知。

栖息地，以色列摩西·萨夫迪

二 发散与聚集

发散就是指思维朝不同的角度与方向扩散,是由美国心理学家吉尔福特(J. P. Guilford,1897—1987)在1950年的一次关于创造力的讲演中提出来的。发散的重要意义在于能够提出更多的解决方案和设想,更多的创意和构思;而聚集则是通过比较分析,从中找出最好的解决方案。二者缺一不可。发散的思维呈现出独创性、灵活性、变通性、流畅性的特点,我们可以从功能、结构、形态、方法、组合等方面展开发散思维,可以标新立异、奇思怪想、胡思乱想、异想天开、独出心裁、海阔天空、千方百计、挖空心思。

发散思维与聚集思维相互补充、转化和融合,能构建创新思维的运行模式,产生并带给观者全新的视觉享受和有视觉冲击力的图像。发散思维与创造力有直接关系,它可以使设计师思维灵活、思路开阔;而聚集思维则具有普遍性、稳定性、持久性的效果,是掌握规律性知识的重要思维方式。设计思维既有条理性的逻辑思维,又能发散地用形象联想,同时呈现出

家具工匠维科·冯·沃斯设计的家

分散与聚合的思维特点。

以曲别针为例，20世纪80年代在中国举行的一个创造学学术会上，日本学者村上拿出一枚曲别针，提问曲别针的用途有多少种。一位中国学者回答说有三十多种，日本学者接着说他可以提出三百多种。有一个叫许国泰的中国人递条子，说他可以提出无数种用途。如果想要获得无数的用途，自然必须对曲别针进行解剖。事物（曲别针）的颜色、重量、形状、质地、性质等都可一一分解成不同的概念，并列成衡、纵坐标，标出其在数学、物理、化学等方面的可能用途，于是曲别针的重量可以用作砝码，曲别针的形状可以弯成数字、字母，曲别针的金属可以跟其他物质发生反应……再沿着各个方向进行引申，就可能发散成无数的枝状思路。无疑，这样的思维依托于理性思维的概念推理，然而，无论是提出曲别针用途的可能性的第一步，还是中途的无数设想，想象必然在起作用。形象的联想思维结合概念的推理思维，因此曲别针就有了超出常规用途的可能性。自然，曲别针最好的用途，还是它别针的功能。

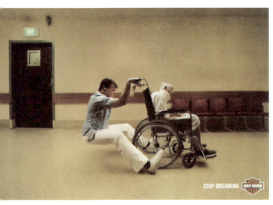

《别做梦！》，哈雷系列摩托车广告

三、转换与移位

常规的思维可以通过对事物性质的转换加以打破，也就是不相信事物的特点只能有单一的解释和常规的定义。思维的认识呈现出对事物性质进行自觉转换的特性，比如，把背景与图形部分相互转换。

概念在不断的思考中形成。思索的过程就是整理概念的过程。概念形成主题，就为设计创造了出发点。我们看阿迪达斯鞋子的广告，最初阿迪达斯鞋子的广告经常会找一些著名的体育明星来做广告，后来广告里出现普通人的形象。这种形象的变化说明了什么？大家可以思考。紧接着阿迪达斯鞋子的广告里没有人出现，画面上有一个挂在电线杆高处的垃圾箱，地上是一双阿迪达斯的球鞋，背景上含蓄地出现了专卖店的招牌。这里，广告宣扬的是"跳跃"（Boost your jump）的概念，含蓄有力。重要的是从明星到普通人到没人，这个转化意味深长，使阿迪达斯广告有了更多的受众，但是"跳跃"的概念一直没有变。为了形成最后的设计，不能有太多的概念堆积，需要我们不断清理，寻找到最为有趣、准确的概念来作为设计着眼点；同时，也可以通过不同要素的结合，突破原有要素的基本概念，也就是能指，从而发展出更有新意的所指。

思维的转换能为产品寻找到新的定位。如今的世界，比以往任何时候都更

阿迪达斯鞋系列广告

加喧嚣,如何让你的声音被听到?如何让你的形象被关注?新的思路、创作理念才能形成新的诉求点。毫无疑问,这需要深入的理性分析作基础。美国 DBB 恒美广告传媒集团刚卸任的首席执行官基思·瑞哈德在 1971

年为麦当劳撰写了一句广告语:"今天你理应休息一下。"这句广告语在《广告年代》上被评为 20 世纪最杰出的广告语。瑞哈德自己解释说:"消费者寻求的不是更好的汉堡,而是小憩一下。"这就是对产品定位的准确转换。

如果说转换思维是指从另一个角度来思考同一个问题,那么移位思维则是指超出自我的局限,站在对象的位置上来考虑问题。我们会面临不同的消费对象、不同的受众,他们对这个问题是如何看待的,成为重要的设计依据。因此,设身处地地为对方着想,转化成对方来看待同一个问题,多多少少也是"顾客就是上帝"的服务思想所带来的思维方法。

① 原始的美丽,伦敦服装秀;② 2013春季时装秀

四 跳跃性和线性

医院的心电图显示仪上，跳跃的心电图线表明患者还活着，如果成了平平的直线，说明患者已经死亡。跳跃性的思维说明这个人思维活跃，富于生气。知识结构不同，对同样的现象会产生不同的联想。知识结构的宏大会对联想的丰富性起作用。但是知识也会阻碍想象的发挥，这样的例子也是屡见不鲜。作为一个视觉艺术家，设计师应该有更多的奇思异想，而不仅仅是科学性的理性推导。事物的新颖程度与事物之间的相关程度成反比，事物（观念、要素）越不相关，结合起来的创造性程度就越高。我曾跟学生们玩过一个游戏，一个人想主语，一个人想地点，一个人想动作，然后合起来，结果就出现了"大象在电线杆上歌唱"这样的句子。我们作为个体，为什么不能有

① 路易威登基金会当代艺术博物馆，美国弗兰克·盖里设计；② 波兰Domo Dom弯曲屋顶住宅，塔多兹·莱芒斯基

这样生动的意象产生？

这种打破常规逻辑关系的跳跃性思维常常会促进灵感的产生。你所选择的物象离你所要解决的问题越远，激发出创新观念和独特见解的可能性就越大，而你所选择的物象与表达内容结合则有可能形成丰富的诗性意味。

设计思维不仅仅只是沿一根线深入下去，不是互不相干的此在或彼在，而是需要有纵横交错的经线和纬线，是彼此同在，因此存在如何理解设计对象也就是设计思维深入程度的问题。从商业角度来看，设计思维的深入应该有度，不然设计就无法进行，设计者的设计方向应引导使用者的感受。设计者可以尝试各种可能性并发展它，检测它带来新的信息和对事物新的认识方法。

盲人摸象的故事告诉我们，就认识事物而言，不能从局部出发得出整体的结论。但是也可以启发我们，对于同一个事物，从不同角度观察可以得出不同的结论。甚至有的事物从不同的角度观看能得出不同的正确结论：两条处在立体空间中的线成一角度，从正面看是交叉，从侧面的角度看就不是，不同的观看角度使得同一事物有着不同的观察结果。

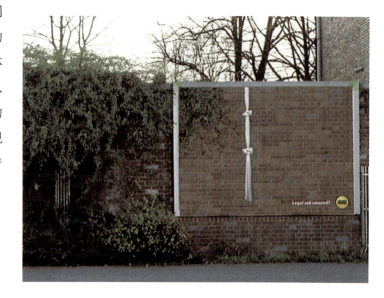

德国 ARAG 保险公司系列广告

五 创新

创新思维是突破思维定式的方法，以打破惯性思维为特征，是以直观、感性、想象为基础的大胆的思维活动。创新思维是综合运用抽象思维、形象思维、知觉思维、发散思维、跳跃思维等多种思维方式的思维，与情感、意愿、动机、意志、理想与信念等紧密相连。创造能力是设计艺术最根本和最核心的能力，创造能力的培养是设计教育的重点。一切创造都存在两个过程：知觉与表现。对我们而言，创造性思维与情感、意志、个性、意念密切相连，在感觉、知觉、记忆、情绪、思想、审美等心理活动中发挥作用。

创新包含两个阶段，获取知识的阶段和解决问题的阶段。创新需要解决设计思维如何以更快的速度和更好的品质在"获取"和"解决"的过程中发挥作用的问题。应用性质完全不同的要素，强制毫不关联的事物发生关联，把问题转移成其他问题，联想就有了极大的空间，设计也在一切事物之中。

设计的创新思维意味着新的理念应当超越过去的理念，并且，这个新理念不断地与已有的其他理念冲

撞、融合。在理念整合的过程中,设计师通过变化和转换的方式努力将一个理念进行更大的优化。

新与旧的元素都有可能被很好地包含在创新中,这样的创新是承前启后的。所谓的超前在很大程度上在未来是有实效的,而含有旧的要素的创新,则很好地起着过渡的桥梁作用。

对设计师而言,创新需具有有用性,这种有用性对于设计是如此重要,以至于超过了新。有用是一个较为恒定的设计标准,设计需要经过客户与无数消费者的应用而得到认定,这是一种自然的检验,有效而且客观,起着优胜劣汰的作用。显然,这种认定的重要性超越了设计师个人的满足。

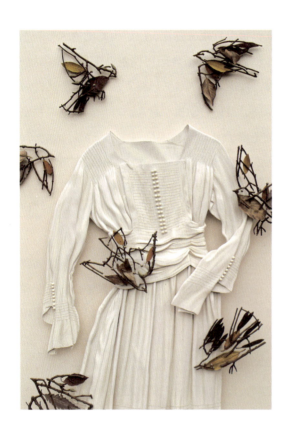

罗恩·伊萨克木雕作品

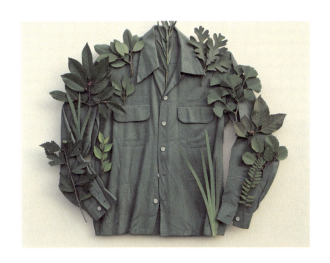

成功的创新意味着对历史有着很好的了解，意味着对过去的理念进行了超越。在此过程中，理念的组合与协调非常重要，单独的理念很难出新，而理念的组合与协调则有可能突破一个理念本身的局限，建立相关理念的联系。正如一可以生二，二可以生三，三可以生万物，同时，一加一可以等于三，三加三可以等于三十三。更深刻的理念可以从理念的融合中获得。因此，理念外向的导引及其与其他理念相互碰撞就变得重要，理念超越的推力可能来自于理念自身的系统之外。

创造性思维不受时空的限制，也不受概念成规的约束，借助想象、联想、幻想的虚构来进行具象思维，以创造新的形象为己任。逻辑思维可以减少形象思维的偏差，但逻辑思维绝不能成为形象思维的羁绊。在这个阶段，逻辑思维和形象思维同样包含了多种思维方式，如发散、聚集、联想、逆向、均衡等。

罗恩·伊萨克木雕作品

①②③文化海报设计；④⑤《协助大自然做反击》，公益广告

同时又遵循着设计思维发展的共同方向,相互渗透、联系和影响,并且也体现出融合的迹象。

从设计门类看设计思维

椅子设计,马尔滕·凡·塞韦瑞恩

一 产品设计

产品的功能、造型和生产技术条件形成了产品设计的三个要素，设计师围绕这三个要素开始设计的思考。透彻地理解三者的关系，并对其加以协调处理是设计师必须要具备的素质。一般情况下，功能是产品的决定性要素，但是在近于艺术品的产品设计中，这一要素有时是失效的。产品的设计思维在前期阶段偏重于理性思维，设计师需系统地进行市场调研和产品性能研究；在产品的设计成型阶段，则可能需要发挥艺术想象力来开发审美的造型。

产品的审美功能围绕人的社会属性而发挥作用；产品的象征功能显现着其符号哲学；产品的使用功能围绕人的生物属性展开，需要考虑并研究人的需求、生理科学和身体尺度及运动特性；产品与环境的关系也成为设计研究的重点。因此，作为产品的价值体现，制造价值、交换价值及使用价值和材料价值都应被通盘考虑。在整个过程中，产品的技术工艺逻辑、经济逻辑，以及功用逻辑、自然逻辑都发生着作用。

一般来说，产品设计师做产品时，需非常重视和倾听来自市场调查人员的声音，同时也要积极倾听策划人员的推广思路和想法，把企业的品牌建设和日后发展的目标结合在一起，然后把户型、建筑单体、规划和景观设计，包括 Logo 和 VI 系统都整体考虑进去，建立一个系统、思维缜密的产品体系。设计师也要注重逻辑的推理，通过现有产品进行使用性研究与市场分析，找出现有的设计问题，并归纳为使用者的需求要点，以此作为设计的切入点，利用"品质机能展开方法"将使用者需求与设计功能进行对照，通过交叉比对进行功能的重要性排名，再根据排名结果进行产品操作与设计外观发散，最终回归初始设计目的进行设计构想的筛选。

时尚产品的设计思维偏重于对时尚消费现状的关注，通过

对时尚产品的功能、造型、品牌、经典性、色彩等方面的把握，来指导现代产品的设计。在产品方案创新设计中，应针对产品方案创新设计中的问题，对产品方案进行研究，最后提出符合创新的产品方案和创新设计思维模型。一件产品成功与否，不仅在于制作工艺的考究、装饰技法的娴熟应用，而且往往取决于设计者的创造性思维。这种创造性思维是揭示事物之间内在联系的一种能力，也是理智地改变现行规范的一种能力。工业设计的过程也可看作是分析问题、解决问题的过程，而创新思维倡导的积极观察、深入思考的思维训练方式，则能提高设计师在这个过程中的创新思维能力。

设计师不仅要注重空间的形态、色彩、构成、功用，更要关注细节的仿生特点，其设计应该符合人体生理的需求及自然人的使用习惯，而绝不能让美的东西去影响健康。

衣钩设计，阿奇·库瑞恩和阿诺特·库瑞恩

二、视觉传达设计

视觉传达的门类涵盖了广告设计、包装设计、企业形象设计、书籍装帧设计、网页及软件界面设计等。视觉传达设计以往多在二维平面状态中进行，随着多媒体技术的发展，设计师不断探索新的视觉表现手段，例如影视与多媒体等，力求开拓新的思维空间，丰富设计的范畴和内容。科技的进步与全球信息化，在某种程度上缩短了时空差，设计师的想象也随着时空概念的变化而延伸，逐步从二维向三维到四维空间延展。设计手段的综合化与科技化给我们带来了更为丰富的视觉符号。设计图像的叠加、透视、错位、渐变等仿佛将我们带到立体思维的大空间。在视觉传达设计方面，设计的思维可能最接近艺术的思维。图像与创意是设计的两个重要特征，视觉符号与传达是

设计的两个重要方面。

　　创意是设计的灵魂，它通过从逻辑思维到形象思维的转变，使抽象的理念向具象的图、文、声转化。设计创意的本质是创意的思维，是在认识客观物象的基础上，将思维的方法导入对图形的表述。设计师应分析构成图形形式的逻辑联系，认识图形创意是一种有意识的创造性行为，而非随意地将图形拼凑在一起；应从图形创意的思维特征中引出其创意思维的模式，用理性的推理、判断获取独特的视觉形象，达到诉求主题的目的。这需要设计师敏锐地捕捉思维的切入点，确定图形创意的思维发展方向和定位，明确创意的表现策略和手段。

　　创意图像是设计师个人思维行为与受众之间互动交流的结果。无论是设计师传递图形方面，还是受众感知图形方面，均存在着由视觉到情感沟通这样一个复杂的双向思维联想过程。

　　视觉传达注重现代设计的概念、思维、表现、传达方式的有机结合，强调文化、科技、艺术与设计的融合，以及多维的思维方式和丰富的艺术想象力。创意思维是视觉艺术思维不可缺少的

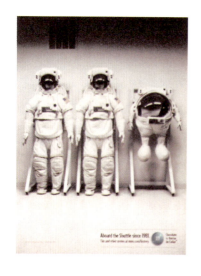
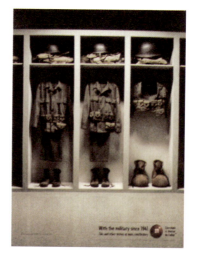

《见证历史》，M&M's公司巧克力豆系列广告

①《适者生存，喝牛奶吧》，加拿大 BC 乳品基金会影视广告
②《设计是什么》海报；③《设计在前，艺术在后》海报

重要成分，是决定设计师的艺术创作成功与否的重要因素之一。而丰富的联想力和想象力则是创意的保证。

区别于以使用功能为主的产品设计和建筑设计，视觉传达设计是以视觉符号进行信息传达，是设计师将思想和概念转变为视觉符号的过程。视觉的元素形成有序的组合，通过视觉的感官刺激和心理暗示，构成迅速、有效、准确的信息传播过程，完成信息、思维、观念的传递和交流。

（一）图形、标志的设计。人类有效的传播形式以思维的共识性为基础，形成了现代图形的表现特征：求新、求奇、求异、真实、有思想、重逻辑。设计思维的这些基本特点在现代图形创意中发挥着重要作用。创意表达的视觉语言是现代视觉传达设计的核心。图形创意的过程就是设计师对客观世界观察、筛选、概括、象征，最后产生联想、想象的过程。图形设计中的创意思维主要表现为设计者思维的独创性，设计师在创意过程中，按照一定规律进行创造性思维活动，产生能带给观者全新的视觉享受和视觉冲击力的图形。观者则通过发散思维与聚集思维的相互补充、转化和融合，构建创新思维的运行模式。设计师通过创造性的联想，

《感觉到了哪里都是家》，旅行指南系列广告

①

包括图形的循环联想、异质同构联想和常见物象的多向联想，促使大脑积极运作，构思出具有个性和魅力的图形，再经过反复的艰难的思维活动，选择最具代表性、最有意义的形象，重新组合、创造出新的图形。

②

标志的目的是为了向用户传达"我是谁，我是做什么的，我的特色"这三个信息。品牌定位、设计概念的确定和设计表现形成了标志设计的主要路径，其设计思维也因此紧紧围绕这三个方面展开。设计概念是指定位信息的角度与表述方式，这与每位设计师的思维习惯和表达方式紧密相连：感性或理

① 《可口可乐发明人，于1891年以2300美金将配方专利出售》，纸巾系列广告
② 《某美国报社在华纳·迪士尼工作之初将其辞退，认为迪士尼没什么好点子》，纸巾系列广告

性，加上他们惯常的设计表现风格，如手绘或摄影，标志设计就有了明显的自我风格。设计表现涉及符号的表现手法和风格。表现手法就是组织、提炼符号的方法，其中涉及拟人、象征、异型同构等方法。标志符号设计的表现风格由每位设计师善用的手法和技术条件来决定，但仍必须以客户的品牌定位为基础。在标志设计过程中，设计思维首先对目标客户进行定位分析，然后形成被认可的设计概念，最后通过设计表现将设计概念视觉化。设计师掌握一定的符号学理论，有助于其标志符号的创造。

（二）报纸杂志的版式设计。版式设计需要利用有限的视觉符号、文字、少量的插图以及线条和色彩，使素材具备描述事件或呈现情绪的能力，进而使其表达的思想能进入观者的心灵。达意的图例、图表的善用，字母与词句的巧妙运用，照片及版面的动人安排，会使设计意味深长，使字群、照片和空间等变成一种积极有效的沟通方式，而不仅仅是装饰。

（三）产品包装的设计。设计定位、视觉表现、结构材料是包装整体设计思维的三大基本要素。包装设计是产品向商品转变的重要手段，在产品运输、存储、售卖、使用中，起到保护产品、传达信息、方便使用的作用。好的包装设计能够提升产品的消费价值，增加产品的销售量，树立品牌形象，体现文化内涵，更可以激发消费者的认同感和购买欲。因而，一个好的包装设计离不开整体设计思维，需要严格的理性思维进行设计的定位，在反复论证中明确产品内容与包装形式的关系，并与同类产品包装进行比较。而结构材料则更是充满了科学理性思维的特点，因为结构本身起着保护产品的作用，结构的合理性需要数理结构的科学知识作为支撑，拆装又含有心理学的因素在里面。包装的造型和材料美，以及包装物上的装饰设计和信息传达则需要艺术的审美思维和表达。

三 建筑与环境设计

市政规划设计、建筑设计、园林设计、室内设计、景观设计都是以人和环境的关系作为思考的起点,通过科学化、艺术化、适宜化来达到人、设计、环境的和谐统一,营造舒适美好的人居环境。人与环境的和谐共处成为此类设计的主题和服务的目标。同时,人类文明积累的对自然的尊重、物质文明的延续与发展也是此类设计思维中的一个重要内容。除此之外,情感的和物质的享受等也是其思维的着眼点。

建筑设计是一门艺术,也是一门科学,是对建筑结构、空间造型、使用功能的设计,是人工环境的设计。建筑的目的、手段和表现形式构成了建筑的三个要素:使用功能,使用性能和外观造型,也是建筑设计的思维重点。虽然在建筑设计中理性思维很重要,但创造性思维也发挥着巨大作用。纵观建筑发展历史,创造性思维中的非逻辑思维和逻辑思维无不是协同作用,共同书写出优美的建筑篇章。涉及建筑的结构和材料的科技知识,如材料力学、建筑结构学等,自然需要科学

2002年日本公路纪念设计项目

的思维去支撑,需要理性思维去详加研究,并且成为建筑设计思维的一个重要组成部分。事实上,建筑设计中的逻辑方法和非逻辑方法始终是统一的。对中国建筑设计而言,更需要的是充满想象力的设计思维,这也是人类创造活动的灵魂和核心。

视觉思维对于建筑形式的设计思考是很重要的(建筑形式是建筑学的核心内容),在建筑设计过程中,始终都伴随着视觉思维。视觉思维也是一种有效的建筑设计方法。视觉思维通过三种基本的视知觉形式——平衡、变化和色彩,在建筑设计中发挥作用。

室内设计是建筑内部空间的设计。室内空间是建筑设计的主要内容,以人作为设计服务的对象,也就是考虑什么人在什么样的空间中居住、生活或工作。室内设计是与身处其中的人密切相关的设计,因此心理学的研究必不可少。时间和空间要素在室内设计思维中占据重要位置,同时也需要处理实体与虚空的问题。而最终这一切,都将通过合理的尺

室外洗手间设计

度与比例加以实现。因此，室内设计的思维将围绕空间构造及光色等设计要素进行；在心理层面上，空间与人的关系，人的行为心理，人的尺度和体位都将被特别加以考量，并就此引出设计构思，形成空间形态的建构和功能区分，并通过设计方案体现出来。如何定位设计理念，同时结合室内的功能性与装饰性，体现建筑室内的亲和力，这些都是设计师需要灵活处理的因素。

环境的设计包含了室外的一切设计，也可以称作景观设计。环境设计具有边界，"领域感"既是环境设计的原则，也是环境设计的思维要素。自然与人工的要素如何得以艺术地融合，创造一种得自于自然又胜于自然的外部环境，是景观设计的要点。

公共艺术设计则是新兴的综合设计，包含了一切公共空间及其设施的整体设计。如何创造地域环境和体现公共空间特性，从而丰富空间文化，是公共艺术设计的思考基点，并因之创造出一个城市公共环境的文化地标。因此，公共艺术设计呈现出多样性的面貌，其思维也更加活跃和富于创造性。一切哲学、美学、历史事件、艺术观念、地域风貌都可以成为其立足思考的基础。城市的个性与文化精神也体现于卓越的公共艺术设计中。

室内装饰设计，美国托尼·因格劳和兰迪·坎伯

参考文献

《心理学》，伍棠棣、李伯黍、吴福元主编，人民教育出版社，1980年。

《现代西方的非理性主义思潮》，夏尔，辽宁人民出版社，1986年。

《科学创造与直觉》，周义澄，人民出版社，1986年。

《灵感学引论》，陶伯华等，辽宁人民出版社，1987年。

《科学发现的逻辑》，章士嵘，人民出版社，1986年。

《美学原理·美学纲要》，〔意〕克罗齐著，朱光潜译，外国文学出版社，1983。

《哲学大辞典·逻辑学卷》，傅季重主编，上海辞书出版社，1984年。

《思维发展心理学》，朱智贤、林崇德主编，北京师范大学出版社，1986年。

《思维心理学》，汪圣安主编，华东师范大学出版社，1992年。

《思维词典》，田运主编，浙江教育出版社，1998年。

《摹本与蓝图——意识新论》，周农建，人民出版社，1988年。

《现代思维科学》，丁润生，重庆出版社，1992年。

《中国文化与中国艺术心理思想》，王光霈，教育出版社，2006年。

《广告与消费心理学》，马谋迢等，人民教育出版社，2006年。

《社会学与生活》，〔美〕理查德·谢弗著，刘鹤群、房智慧译，世界图书出版社，2006年。

《哲学要义》，叶秀山，世界图书出版社，2006年。

《思维设计——造型艺术与思维创意》，田崴，北京理工大出版社，2005年。

《思维导图：放射性思维》，〔英〕托尼·巴赞著，李斯译，作家出版社，2005年。

《中国传统设计思维方式探索》，胡飞，中国建筑工业出版社，2007年。

锐步运动鞋广告

后记：写作作为思维的流动

对设计师而言，设计是一个无所不包的计划，一组唯一的或特殊的适当关系，一种能够表达的独特态度和立场，一个解决视觉问题的生动方式，一种针对现实问题的深入思索。在设计师的精神世界中，这些都是作为心智的象征而发生的，可能是一道闪电般的灵感，或者最终是大量思索的产物。思想的过程贯穿了直觉、感觉、感受、想象、联想、意象、知性判断、理性思索等各种因素，而思想的困扰则可能阻碍创新。

思维训练的过程与现场，也是思想的旅程，我们将会在旅程中学会跨越思想障碍，学会欣赏一路的思想风景，并且在旅途中接受精神的洗礼。最后所要做的，是在艺术与设计中，将思想转化为真实的视觉物象。这样，我思我创造，就将是我们一生都受益的生活方式。而这，又是更大意义上的思想之旅和人生设计。

教案的写作表示着我对于传达知识与文化的兴趣，教学与写作形成了紧密的联系，仿佛一对孪生兄弟。此书采用的是一种片段话语式的写作，这种方式可能未必具备专业理论的高深和系统，但可使艺术设计教学不受理论的约束而自在。所谓的系统理论可能会对不能归纳于系统内的事实视而不见，可能会限制思维创新。而片段也是建立在一种直观的感觉中，直观的感觉可能更为贴近现象本身，也更加贴近教学的现场，从而启发多样思考，这一点也恰合我对教学的要求。设计思维的教学更应该是一种没有答案的问题教学，所有的理论都只是启发更多的可能，而不是相反。

并且，对读者来说，只言片语也更具阅读的乐趣和轻松。当然，无数的片段中自会有一种潜在的联系，这种联系也许带有我个人无意识的思维特色和缺陷，这是无法避免的事实。

周至禹
2007 年 6 月

北欧设计

第 2 版后记：设计思维与『大设计』的概念

我们首先可大致回顾一下 20 世纪设计的发展历程。20 世纪中期，设计领域的关键词是功能主义、优良设计和国际风格及有机现代主义等，基本的定位是创造风格。而在 1960 年至 1980 年间，设计的重点转向系统、多元、协作，呈现出专家批判和公众参与的特点，社会公正理论、控制理论以及科学理性极大地影响了设计思潮，设计方法论形成了体系。作为方法论的设计思维从目标着手，出现了无名设计、趣味设计、波普设计、高技术设计等风格，如人机工程的设计便定位在科技合作与人的理解方面。1980 年至 1990 年间，设计关注生态协调和深层意义的探索，出现了各种设计思潮，如理性批判、简约主义、后现代主义、绿色设计、生态设计等。1990 年至 2000 年间，设计偏重全球化战略的思考，如沟通理论、品牌创造与经营、非物质文化与设计、高科技设计等。此时的设计定位于创造体验，并与心理学相联系，使消费者获得极致体验。进入 21 世纪，设计继续朝全球化方向发展，这是基于全球竞争的结果，互联网经济形成巨大规模，设计创新驱动繁荣，设计的价值通过知识经济和创意产业体现出来。同时，资源

河流桌，格雷格·克拉森

问题引起人们对可持续设计的关注。

设计的历史发展促使设计思维不断拓展：可持续设计、通用设计、交互设计、人本设计、系统设计、体验设计、服务设计、情感化设计、开放设计……设计思维作为一种解决问题的创造性思维，不仅在设计实践中，也在21世纪的教育中产生越来越大的影响，被逐渐纳入设计教学的体系之中。

传统狭义的设计是商业的组成部分，在当代资本主义社会这一点更加明显，大部分设计无形中受资本的控制，在商品经济中扮演着重要的角色。加拿大设计师布鲁斯·毛（Bruce Mau，1959— ）将商业放在靶心位置，外围依次是文化、社会、自然，最外的圆圈则是设计。川崎和男（Kazuo Kawasaki，1949— ）则用模型诠释了一个"大设计"的概念，把设计提升到一个极高的高度。如果说文化、经济、社会的交集，分别产生了艺术、科技与法律，那么设计则居于这些交集之上。日本设计师原研哉（Kenyahara，1958— ）把设计比喻成大气层，也是出于设计的宏观思考而得出的结论。

实际上，在当代社会，设计意识作为一种潜在的思维，已经贯

Bel 充气椅，彼特·肖设计

穿于社会生活的各个方面,甚至包括了国家管理、制度改革等宏大层面。设计融科学与艺术为一体,极大地影响了我们的日常生活,提升着人类的物质文明,体现出鲜明的后工业化时代的后现代特征。在今天,设计思维是以人类为中心的思维方法和工具,将设计与人类学、科技及商业联系起来,通过各种形式的创造性体验设计,包括产品、加工、服务和政策,使其成果造福于所有的利益相关者。设计倡导生活价值观,以此建立人与物、人与人、人与环境的和谐关系。具有价值关怀的设计,关涉人的福祉与尊严。日本设计师川崎和男说:"能使人从出生到死亡,幸福地度过一生,那才是终极的设计。"但若进一步追求,我们便要对幸福的定义发问。于是,设计再一次和哲学思考联系起来。

我在设计的基础教学中,逐渐形成了大艺术、大设计、大基础的艺术教育思想体系,艺术设计显现了开放、综合的倾向,也与其他领域相互交融,产生了更多难以界定到底是艺术还是设计的东西。可是为什么要有清晰的边界呢?这种边界模糊的现象实际上也正是当代社会的特征。可以说,设计思维是将不同学科知识连接、融合在一起的黏合剂。

从宏观上看,设计思维可以是积极改变世界的信念体系;从具体而言,则是如何进行创新探索的方法论系统,包含了触发创意的方法。简略而言,设计是通过策划、构想,从而获得某个结果的活动过程。设计思维是具有远见的,是视觉化的思维,这种思维具有整体观、人本观和策略观。设计通向人,并从人的标的性思考往商业和技术两方面延伸,而三者的交汇处便是创新之点。

茶壶,彼特·肖